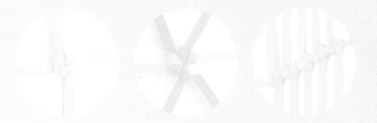

從零開始的藤籃輕手作

從零開始的藤籃輕手作

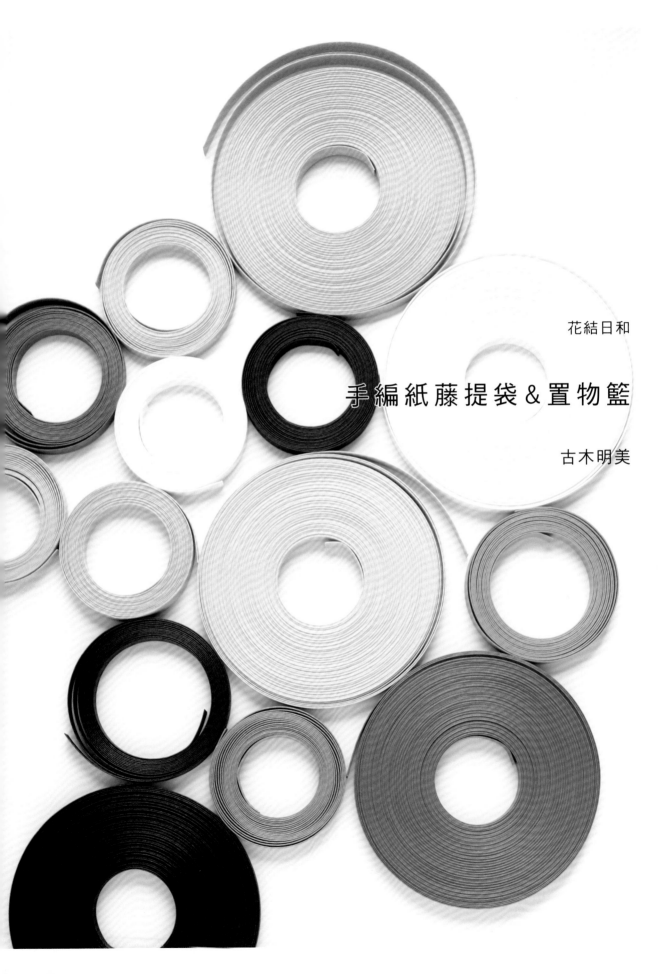

花結日和

手編紙藤提袋＆置物籃

古木明美

以 2 種編結方法製作

編織相同花樣的繩結，製作成提籃。

只要記住一個結的編法，接下來只需要重複步驟而已。

不同於以經緯方式編織的提籃，即使中斷作業，紙藤也不會鬆散脫落，

可依自己的步調自由進行，這點也深具魅力。

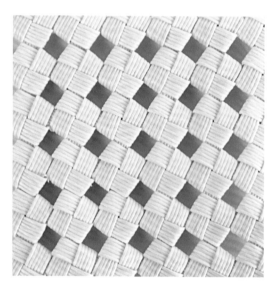 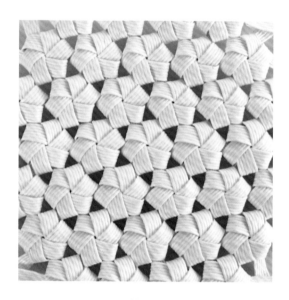

四疊結

使用2條紙藤編織，宛如市松花樣的編結。分別將紙藤對摺，其中一條紙藤夾住另一條紙藤呈垂直交叉，將繩端穿入對摺處形成的繩圈，這時再將另外一條紙藤穿入前一步驟形成的繩圈中，拉緊即完成。亦稱為「石疊編」。

花結

使用3條編織紙藤，如同6片花瓣輕柔綻放的花樣編結。編結方法基本上與四疊結的結法相同。將3條對摺的紙藤呈米字形交叉，分別將繩端穿過彼此形成的繩圈中，拉緊即可。

Contents

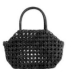
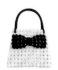
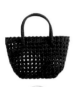
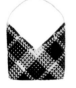
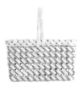
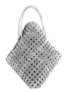
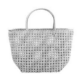
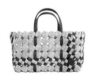
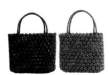

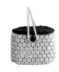

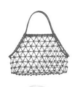
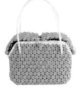
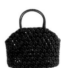
〔 關於難易度 〕

本書收錄款式包括推薦給初學者的作品，以及稍有難度的作品。
敬請參考難易度來製作。

★＝簡單就能完成，初學者可挑選此記號的作品開始嘗試。

★★＝雖然會花點時間，但只要參考作法製作，絕對可以完成。

★★★＝雖然作法困難，但完成時的喜悅卻是無與倫比。

本書中所刊載的作品，一律嚴禁複製與進行販賣（店面、網路商店）等營利用途。僅限個人運用於體驗手作的樂趣。

3

 四疊結的
籃子

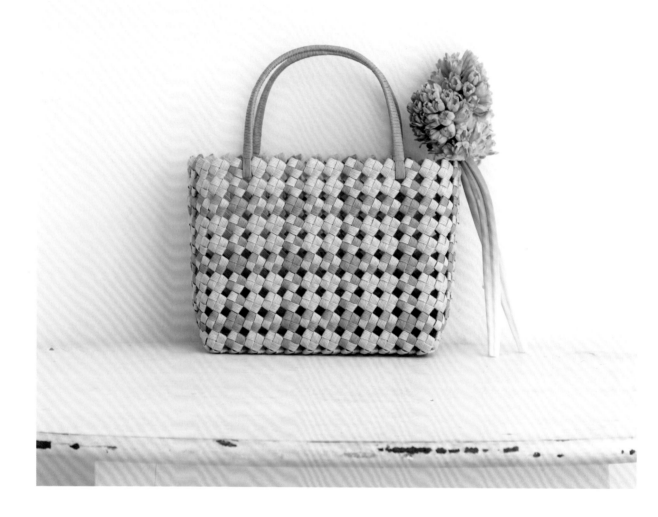

格紋提籃

四疊結

雅致的格紋圖案成為簡約造型的特色元素。
請以個人喜愛的兩種色彩來製作吧！
推薦初學者從這款提籃開始嘗試。

尺寸參考

作法 → P.30
材料提供／植田產業（株）

4

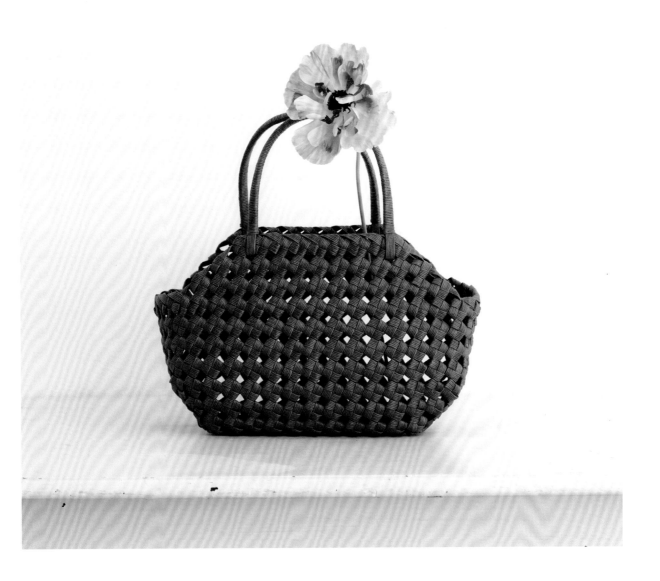

橫長六角形提籃

 四疊結

可輕鬆搭配浴衣或洋裝的設計。
整體橫向延伸的開口容易拿取物品，使用上非常方便。
鼓起的側幅渾圓飽滿，更加強調了可愛的印象。

--

作法 → **P.38**
材料提供／植田產業（株）

尺寸參考

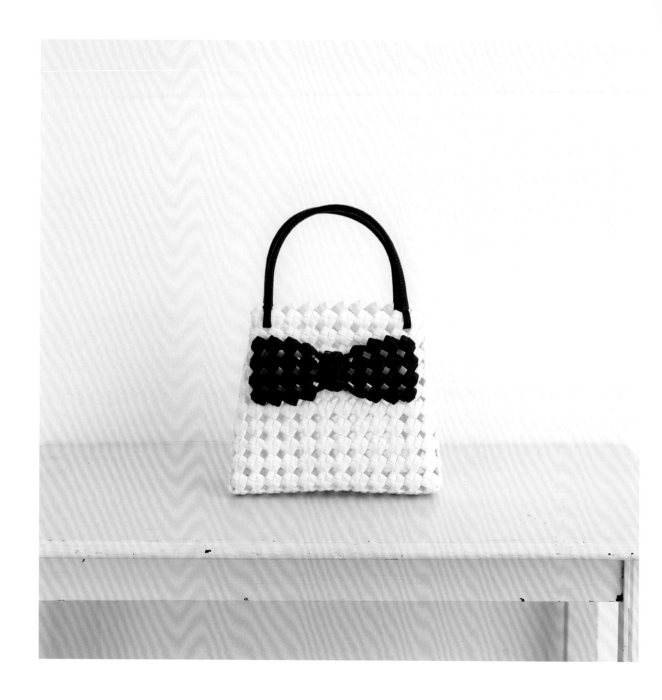

蝴蝶結手袋

 四疊結

使用白色紙藤帶製作P.4的「格紋提籃」，再將側幅內摺，塑造出梯形的輪廓。
加上厚實立體的蝴蝶結，製作成大人風格的可愛手袋。
蝴蝶結僅需編結成長方形，因此作法其實比看起來還要簡單。

尺寸參考

作法 → **P.44**
材料提供／植田產業（株）

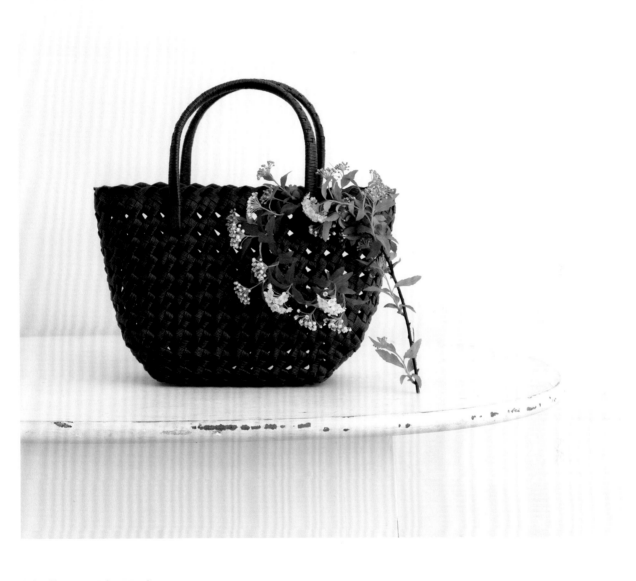

迷你馬歇爾包

 四疊結

在側幅增加紙藤帶＆編結數量，使底側呈現圓潤感的設計。
袋口加入波浪狀的特色緣編，同時也為整體帶來收斂的視覺效果。
就連提把也點綴上花樣，充滿存在感。

尺寸參考

作法 → **P.41**
材料提供／植田產業（株）

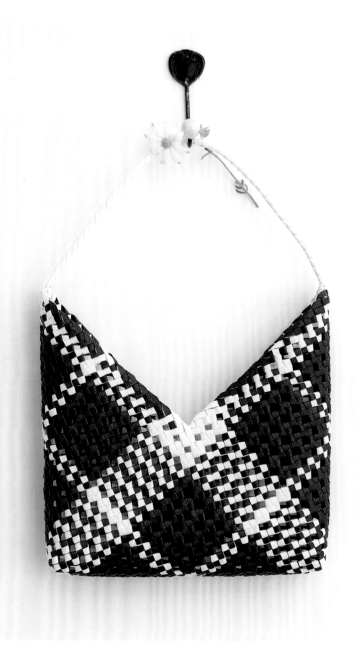

吾妻袋型側背包

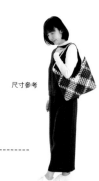

尺寸參考

四疊結

斜向運用四疊結市松花樣的側背包。

袋口中央呈V字形，方便肩背，A4文件亦能輕鬆收納於袋中。

往內包裹收編的袋口緣編，不僅是裝飾，還兼具補強作用。

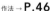

作法 → **P.46**

材料提供／植田產業（株）

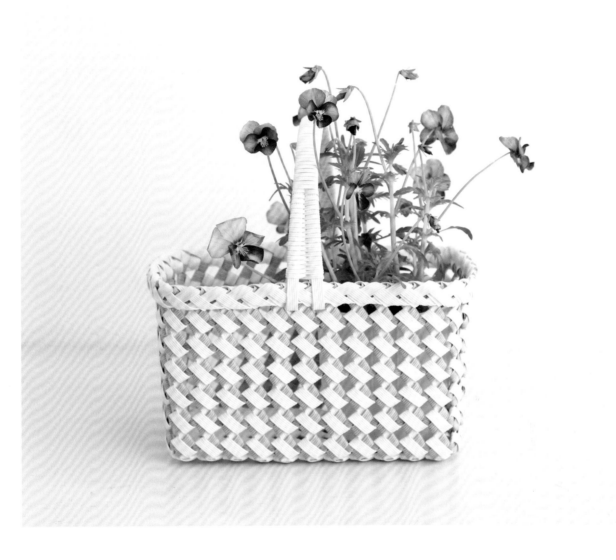

逆結的單提把小籃

四疊結

深受編結裡目的美麗所吸引，故運用於表側的提籃。
相同的四疊結卻形成截然不同的印象，進行交叉花樣的緣編亦是重點。
提把則是變換紙藤的纏繞方式，帶出不同的變化。

尺寸參考

作法 → P.50
材料提供／植田產業（株）

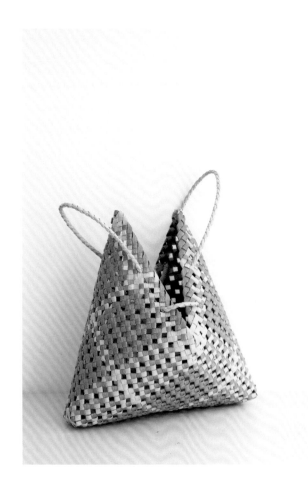

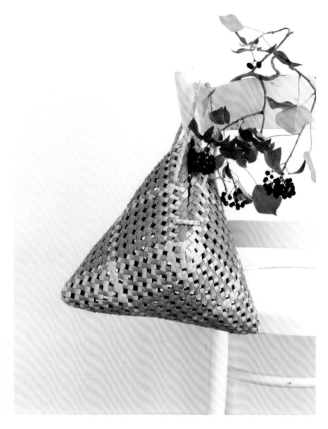

立體粽形包

四疊結

只是改變P.8「吾妻袋形側背包」的主體摺疊方式，
就變化成三角形的包包。
不論從什麼角度來看，也不論攜帶方式如何不同，
都是既休閒又顯得高雅大方。
可以收納眾多物品也是其魅力之一。

--
作法 → **P.52**
材料提供／植田產業（株）

尺寸參考

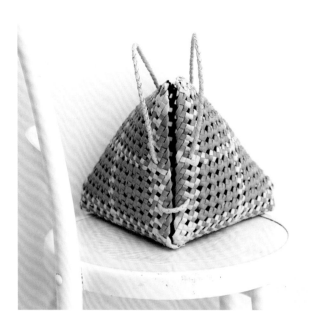

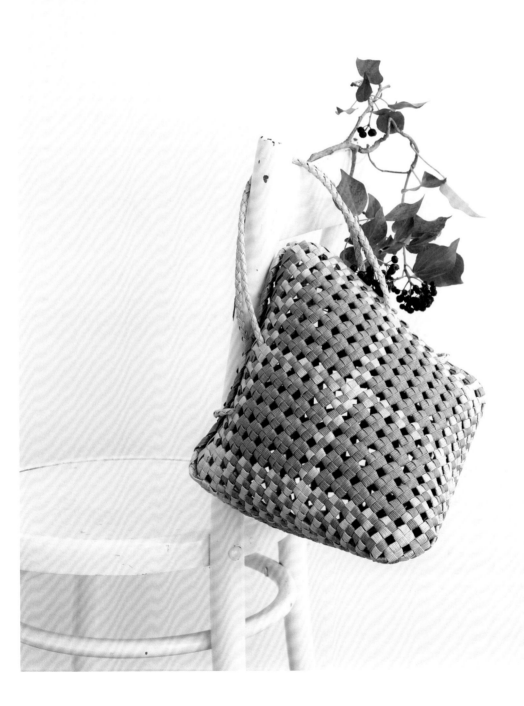

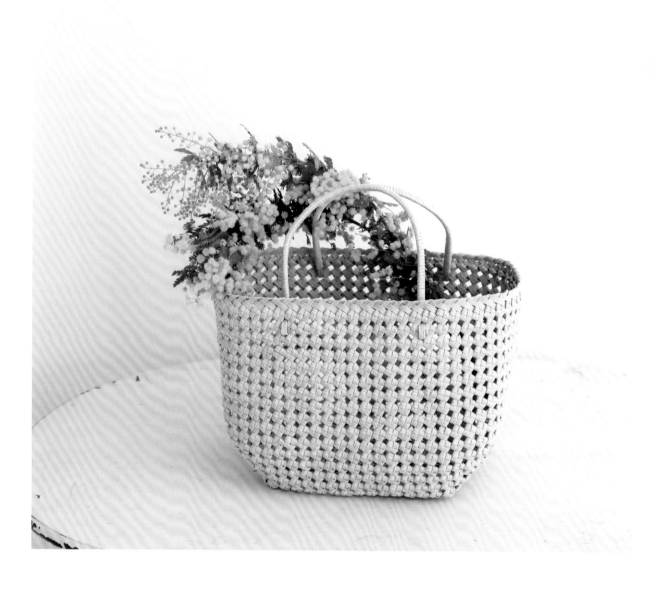

大容量馬歇爾提籃

四疊結

使用4股寬的紙藤，將每一組花樣縮小進行編織。

編結數量較多，因此製作上較為費力，但相對呈現的，是一只相當美麗的籃子。

能夠收納大量物品的尺寸，使用的便利性相當優異。

尺寸參考

作法 → **P.54**

材料提供／植田產業（株）

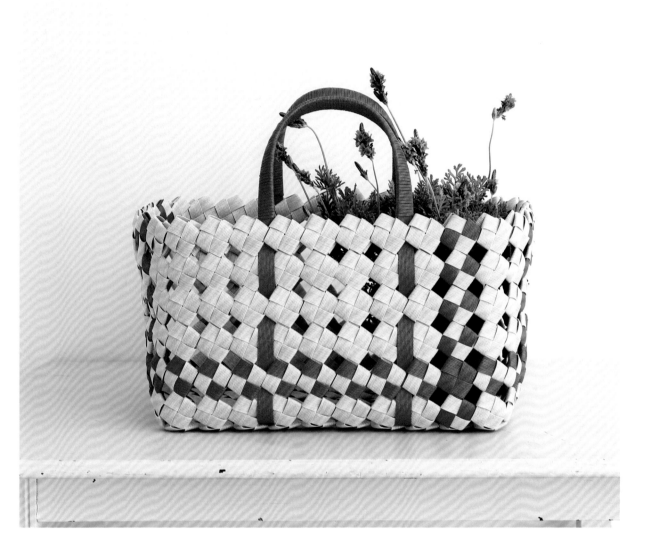

野餐籃

尺寸參考

四疊結

只要以編結方式製作，就能完成堅固的大型藤籃。

使用較寬的紙藤帶，因此製作容易，無論是收納或外出攜帶皆大為活躍。

開口為雙層緣編，完成牢固的結構。

作法 → **P.62**
材料提供／植田產業（株）

13

 花結的
籃子

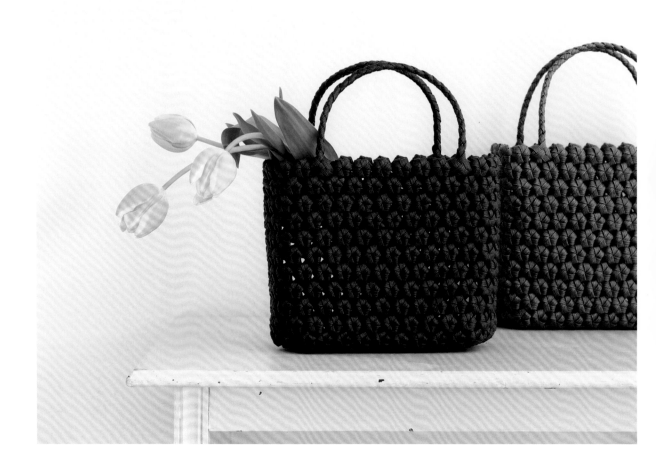

花結基本籃

 花結

尺寸適中,只要攜帶在側,不論搭配和服或日常洋裝都顯得格外有型。
造型簡單易於製作,所以特別推薦初學者嘗試。
花結的美麗無與倫比。

作法 → **P.34**
材料提供/植田產業(株)

尺寸參考

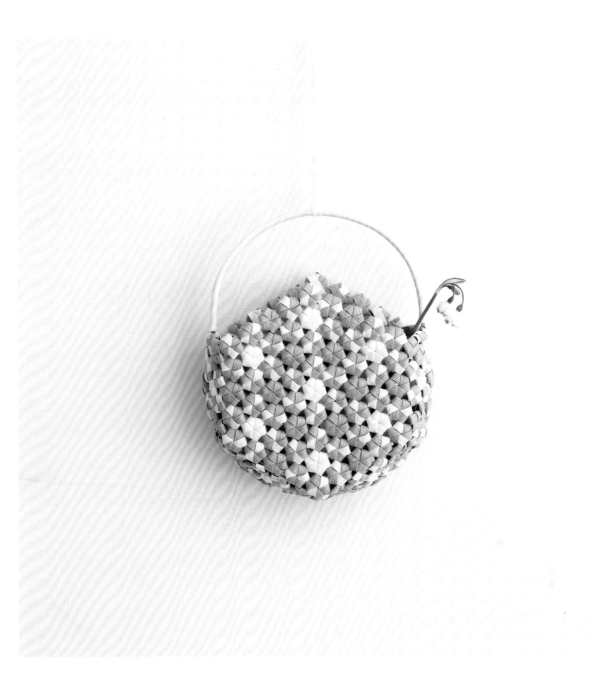

雪花結晶籃

 花結

在六角形的輪廓中結合結晶圖案。
前後為花結，側幅為四疊結的組合編製完成。
渾圓的形狀格外可愛，若以單色製作，似乎也很適合搭配和服或浴衣。

尺寸參考

作法 → **P.64**
材料提供／植田產業（株）

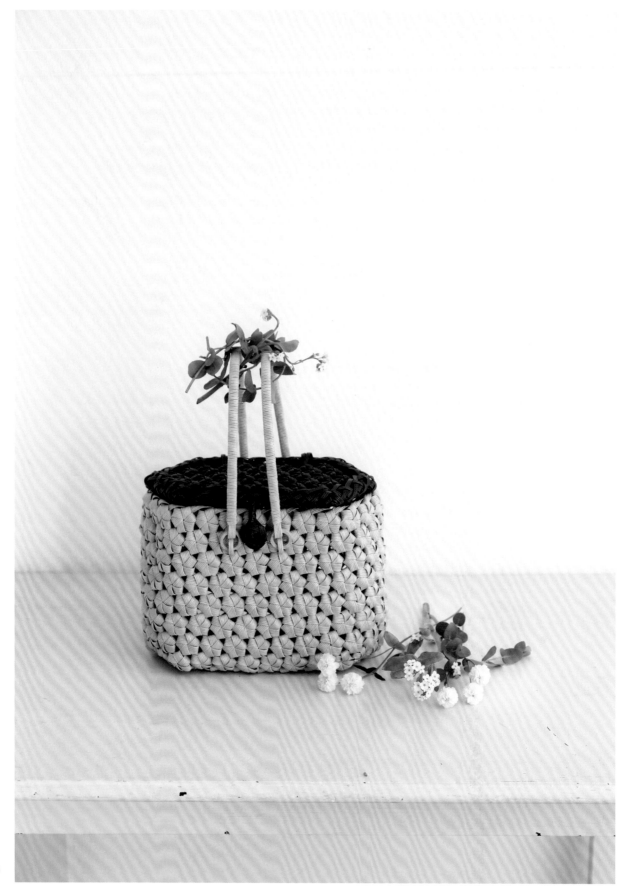

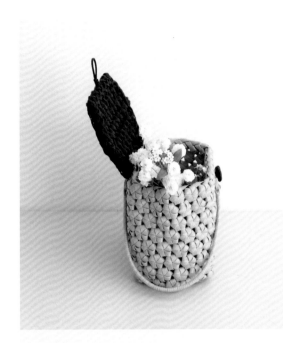
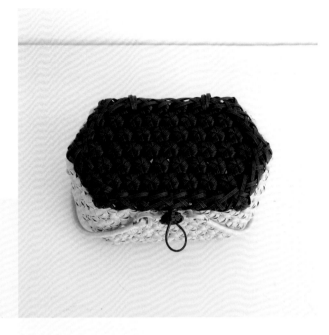
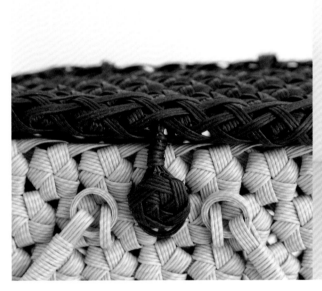
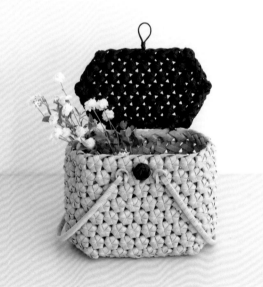

莓果小提籃

 花結

除了作為手提籃使用，
附有上蓋的設計，也很適合作為收納裁縫或紙藤帶工具等零碎小物。
花結鈕釦與六角形的上蓋，是本作品的吸睛焦點。

尺寸參考

--

作法 → **P.57**
材料提供／植田產業（株）

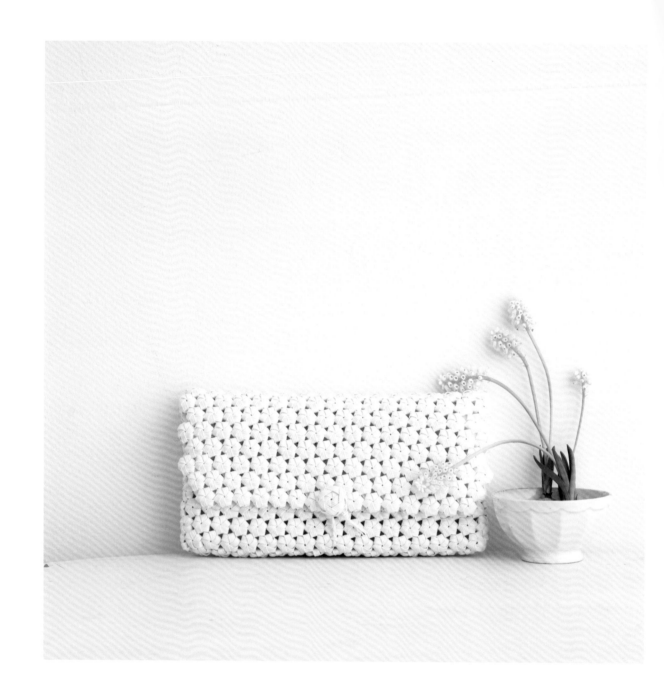

花朵手拿包

 花結

從主體到掀蓋，連緣編都是只以花結進行，宛如鑲嵌著小花的手拿包。
不會顯得過於華麗的單色編織，百搭且易於攜帶。
希望讀者學會花結技法後，進而嘗試挑戰的一款設計。亦可加裝鍊條作成斜背包。

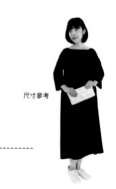

尺寸參考

作法 → **P.74**
材料提供／植田產業（株）

鏤空網籃

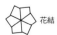 花結

以細窄的紙藤帶,等間隔編織花結的輕巧手提籃。
看似纖細脆弱,但是由於袋口邊緣以紮實的手法收邊,因此相當堅固耐用。
建議放入束口袋或風呂敷袋來使用。

尺寸參考

作法 → P.68
材料提供/兎屋

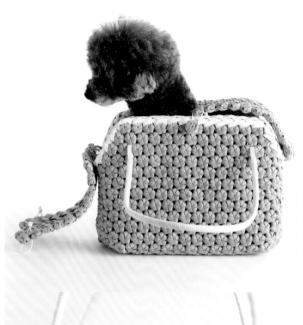
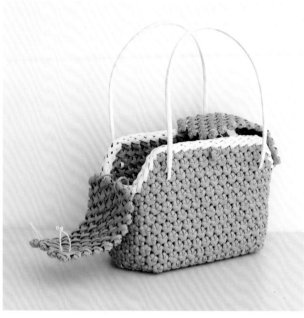
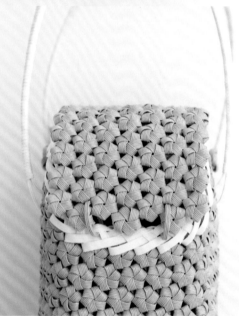
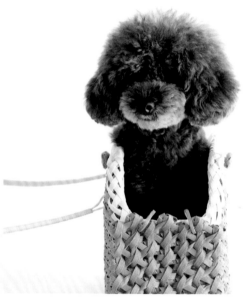

寵物攜行包

 花結

專為愛犬 Himmel 量身打造。掀蓋以彈性繩作為開關的固定方式,使用十分方便,
無論是包包大小、提把長度,或袋口形狀,都有其講究之處。
若是沒有飼養貓狗,可以省略上蓋,直接當成大型提籃使用即可。

※此為小型犬專用尺寸。我會先將狗狗放入洗衣袋,再置入攜行包裡,防止狗狗突然跳出來。

尺寸參考

作法 → **P.78**
材料提供／兎屋

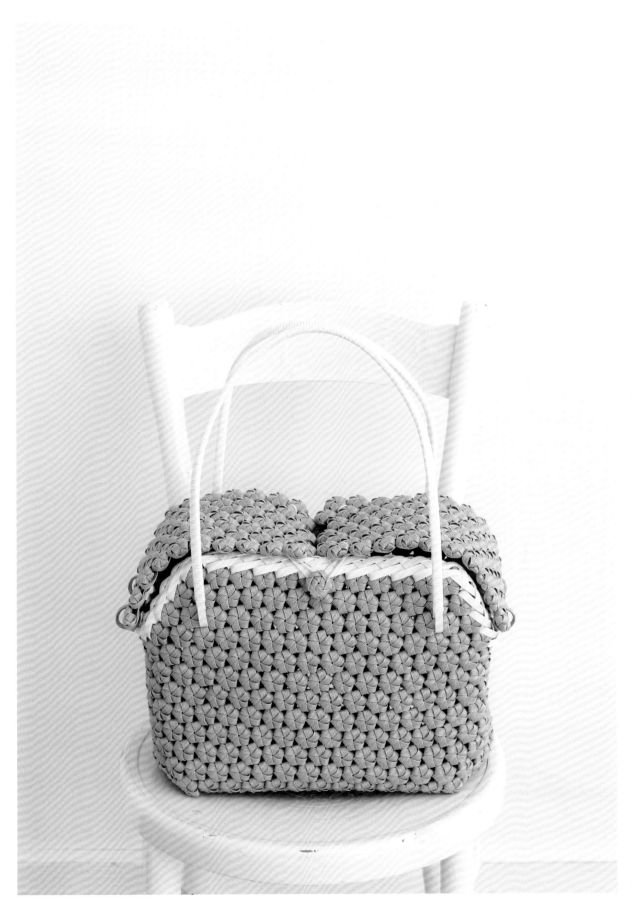

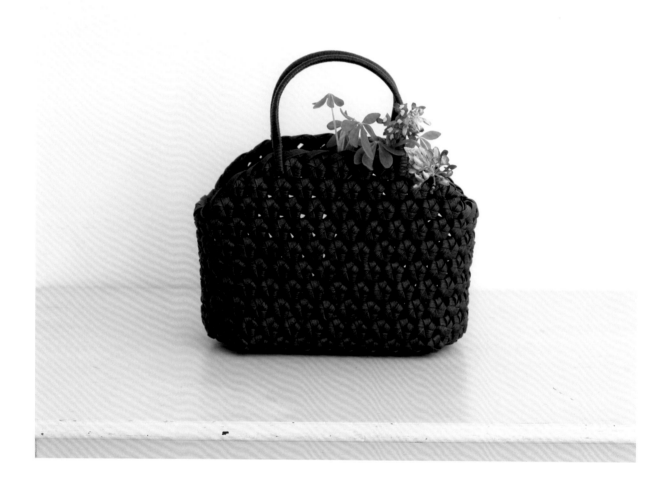

圓潤滾邊籃

 花結

提籃開口處圓潤柔和的滾邊線條為其特徵。

長夾、手機、平板電腦等皆可輕鬆收放,是大小適中的外出款式。

亦可運用於P.14「花結基本籃」來製作。

尺寸參考

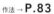

作法 → **P.83**

材料提供／植田產業（株）

零碼紙藤帶製作的迷你籃

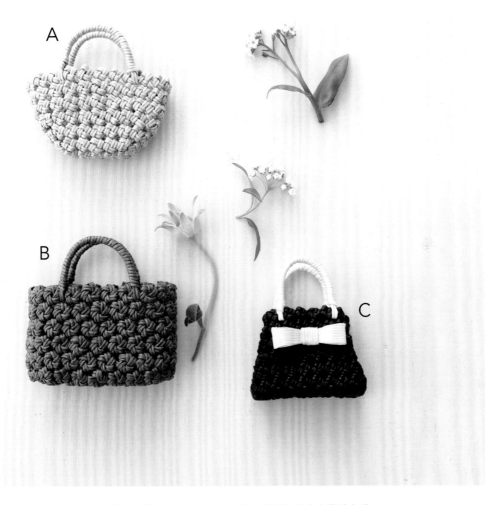

完成編結藤籃後，請務必挑戰看看。當成小禮物送人肯定備受喜愛。
初學者亦可在編製大型提籃之前，當成練習試著製作。

作法 → **P.86**
材料提供／植田產業（株）

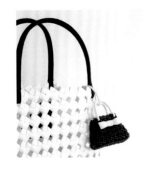

加上繩子，作成小吊飾。
繫在同款的提籃上，
看起來備感可愛。

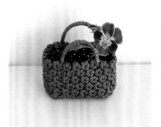

亦可用於插花。
即使是狹小的空間也能裝飾，
就算僅有一朵花
也立即洋溢夏日風情。

紙藤籃製作基礎技法 材料與道具皆容易取得，馬上就能開始製作。

● 材料

原寸大

12股寬

紙藤帶

將再生紙製成的細長紙繩排列成束，上漿黏合成一條平坦的帶狀紙藤帶。雖然有著各種不同的寬度，但本書使用12條紙繩製成的紙藤帶，並稱為12股寬（約15mm寬）。一卷紙藤帶的長度有5m・10m・30m等，請參考各作品的材料需求進行準備。

裁剪後的紙藤帶標記為「紙藤」。

※此外還有比一般紙藤帶更輕薄的輕巧型。無論使用何種類型皆能製作，但是由於編結時會有許多拉緊收束的動作，因此輕薄型紙藤帶比較利於作業。

● 必備道具

剪刀
裁剪紙藤帶，或剪牙口時使用。

PP帶（打包帶）
用於分割紙藤帶。DIY商店或日幣百元商店皆有作為包裝材料販賣。

捲尺
裁剪紙藤帶或測量紙藤長度時使用。

鉛筆
作記號時使用。

洗衣夾
夾住紙藤暫時固定，或用於固定黏貼中的紙藤，待黏膠乾燥為止。

紙膠帶
將處理好的紙藤分門別類捆束整理時使用。

白膠
黏貼固定紙藤時使用。推薦使用木工用之類，乾燥即透明的速乾型白膠。

● 製作前的準備事項

請參照各作品的「紙藤寬度＆條數」以及「裁剪圖」，進行紙藤帶的事前準備。

「紙藤寬度＆條數」列表中的「①a 6股寬　200cm4條」，意即準備4條裁剪成200cm長之後，再分割成6股寬的紙藤帶。「裁剪圖」是為了更有效率裁剪紙藤帶的圖示，建議依此方式進行裁剪為宜。

雖然統一以標示的紙藤帶長度與完成尺寸為標準，但編結時仍然會因個人力道拿捏的差異，產生些微不同。

※為了更淺顯易懂，裁剪圖圖示的長寬並非按照實際比例繪製。

〈裁剪圖的閱讀說明〉

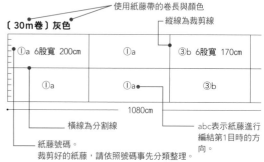

使用紙藤帶的卷長與顏色

縱線為裁剪線

〔30m卷〕灰色

| ①a 6股寬 200cm | ①a | ③b 6股寬 170cm |
| ①a | ①a | ③b |

1080cm

橫線為分割線

紙藤號碼。

abc表示紙藤進行編結第1目時的方向。

裁剪好的紙藤，請依照號碼事先分類整理。

● 紙藤帶的裁剪・分割

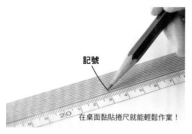

記號

在桌面黏貼捲尺就能輕鬆作業！

1 請參照「紙藤寬度＆條數」與「裁剪圖」，在準備裁剪的長度上作記號。

2 剪刀沿著記號裁剪。

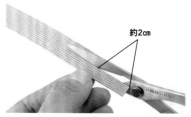

約2cm

3 由邊緣開始數算欲分割的紙繩股數，以剪刀在紙繩之間的溝槽（6股寬的場合即為第6與第7條之間）剪開約2cm長的牙口。

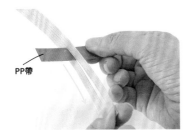

PP帶

4 PP帶如圖垂直置於牙口中，將紙藤帶往前拉，進行分割。

紙藤寬度範例

8股寬　　4股寬　　2股寬

號碼

5 依照紙藤號碼（①a～／參照裁剪圖）以紙膠帶捆束裁剪好的紙藤，並標示號碼。

● 方便製作的小訣竅

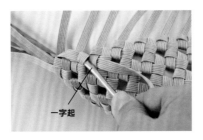

一字起

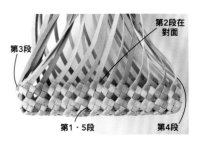

第2段在對面
第3段
第1・5段
第4段

斜剪繩端

進行袋口上緣的收邊等，需要將紙藤穿入結目時，只要斜剪繩端，即可輕鬆穿入。

紙藤難以通過時

將一字起插入結目，將結目撐開再穿入紙藤。

錯開袋身的起編處

第1段由長邊中央，第2段由對側的長邊中央，第3段由短邊中央，第4段由對側的短邊中央，第5段的起點與第1段相同。只要錯開起編處，繩端就不會過於重疊而厚重顯眼，可輕鬆編出美麗的作品。

● 想要調整尺寸時

依據編結數量的增減與紙藤寬度的不同，必要繩長也會有所改變。
熟悉編法之後不妨參照下列計算方式，嘗試製作適合個人慣用尺寸的作品。

單結所需的必要長度

	四疊結	花結
2股寬		3.5cm
4股寬	4cm	5cm
6股寬	6cm	8cm
12股寬	12cm	

◆袋底增加2結目時（6股寬）

・四疊結的場合為b繩增加2條。製作袋底的a繩增長12cm（6cm×2目份），製作袋身的a繩則增長24cm（6cm×4目份）。

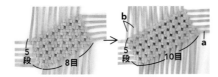

5段　8目　→　b　5段　10目　a

・花結的場合為b・c繩各增加2條。製作袋底的a繩增長16cm（8cm×2目份），製作袋身的a繩則增長32cm（8cm×4目份）。

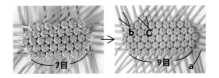

7目　→　b　c　9目　a

◆高度增加1段時（6股寬）

・四疊結的場合為，製作袋底的a・b繩各增長12cm（6cm×2目份）。製作袋身的a繩增加1條，所有袋身紙藤增長6cm。

・花結的場合為，製作袋底的a・b・c繩各增長16cm（8cm×2目份）。製作袋身的a繩增加1條。所有袋身紙藤增長8cm。

四疊結基本技法 使用2條紙藤編結。一般而言往左進行編織。

● 第1目

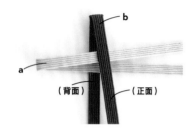

1 分別將**a**、**b**繩對摺呈V字形。以**b**繩包夾**a**繩。

加上記號吧！

事先在下方的**a**繩末端貼上膠帶，作個記號，編織作業會進行得更順暢。

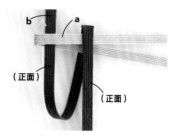

2 下方的**b**繩穿過**a**繩之間。

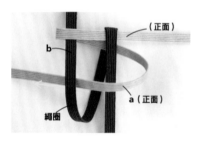

3 將下方的**a**繩穿過**b**繩形成的繩圈中。

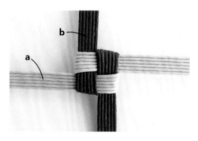

4 平均拉緊紙藤。完成第1目。

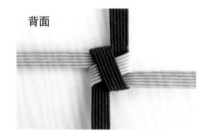

● 第2目～

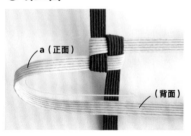

5 將左側的**a**繩輕輕往下彎摺。

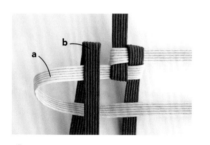

6 摺疊新的**b**繩，包夾**a**繩。
※紙藤摺法請參照P.27。

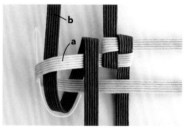

7 將下方的**b**繩穿過**a**繩之間。

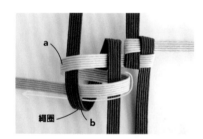

8 將下方的**a**繩穿過**b**繩形成的繩圈中，拉緊。

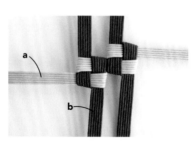

9 完成第2目。依照步驟**5**至**8**的相同作法繼續進行，製作第1段的必要目數。

● 第2段以後

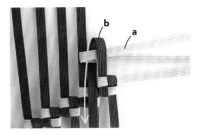

10 摺疊新的**a**繩。將右端的**b**繩輕輕往後摺，包夾**a**繩。

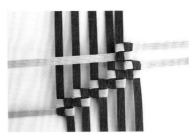

11 依步驟**7**至**9**的作法進行編結，拉緊紙藤。完成第2段的第1目。繼續製作必要的目數與段數。

◎ 紙藤摺法　依作法的指定方式摺疊紙藤。請先確認上下方分別為何，再行對摺。

□ 以前一結目的長度為基準摺疊

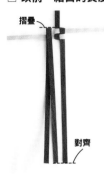

摺起的上方紙藤對齊前一結目的紙藤長度。

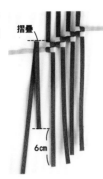

摺起的上方紙藤短於前一結目的紙藤6cm（或8cm）。

□ 以前一段的長度為基準對摺

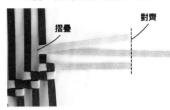

摺起的上方紙藤對齊前段的紙藤長度。

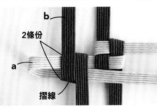

依4目份的長度摺起上方紙藤。

◎ 為了避免結目之間或段與段之間產生空隙

1 摺疊**b**繩，包夾**a**繩後，將下方的**b**繩暫時往上摺，以**a**繩2條份的寬度作出摺線後，再將**b**繩穿入。

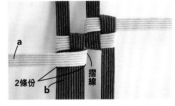

2 將下方的**a**繩暫時往左摺，以**b**繩2條份的寬度作出摺線後，再將**a**繩穿入，拉緊。

◎ 紙藤長度不夠時

□ 袋身中段之類不太受力之處

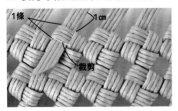

在新紙藤塗上白膠，穿入1條的寬度後剪斷。下方長度不足的短繩，預留1cm後裁剪。

□ 摺入後進行收邊或緣編等需要受力之處

通過1條的寬度後，再由背面往正面穿出。

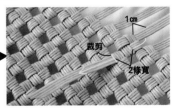

通過2條的寬度，裁剪多餘部分。下方長度不足的短繩預留1cm後裁剪。

花結基本技法 使用3條紙藤編結。一般而言往左進行編織。

● 第1目

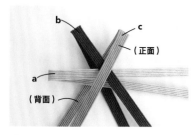

1 分別將**a**・**b**・**c**繩對摺呈∨字形。以**b**繩包夾**a**繩,再以**c**繩包夾兩繩。

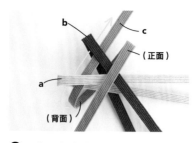

2 將下方的**c**繩穿過**a**、**b**繩之間。

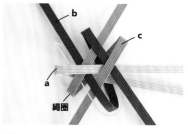

3 將下方的**b**繩穿過**c**繩與**a**繩形成的繩圈之間。

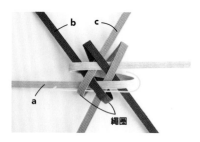

4 將下方的**a**繩穿過**b**與**c**形成的繩圈中。

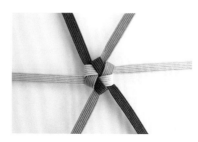

5 平均拉緊紙藤。完成第1目。

● 第2目～

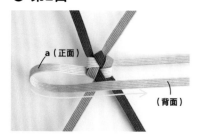

6 將左側的**a**繩輕輕往下摺。

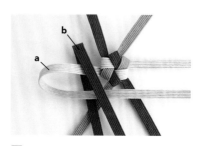

7 摺疊新的**b**繩,包夾**a**繩。

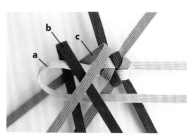

8 摺疊新的**c**繩,包夾**a**、**b**繩,依步驟**2**至**4**的作法進行編結,拉緊紙藤。

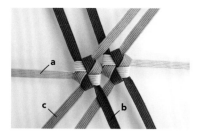

9 完成第2目。依步驟**6**至**8**的相同作法繼續進行,製作第1段的必要目數。

● 第2段以後

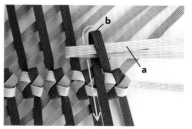

10 摺疊新的**a**繩。將**b**繩輕輕往後彎摺,包夾**a**繩。

編結的位置

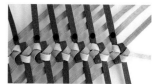

第1目是於前段(第2段即意指第1段)任意結目之間(●=2條紙藤交叉的位置)進行編結。

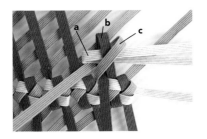

11 先將**c**繩往前穿出，再包捲般夾住**a**、**b**繩。

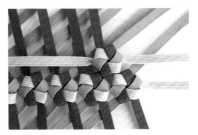

12 依步驟**2**至**4**的相同作法進行，拉緊。完成第2段的第1目。繼續製作必要的目數與段數。

◎ **紙藤摺法** 依作法的指定方式摺疊紙藤。請先確認上下方分別為何，再行對摺。

□ **以前一結目的長度為基準摺疊**

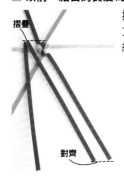

摺起的上方（或下方）紙藤對齊前一結目的紙藤長度。

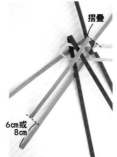

摺起的上方（或下方）紙藤短於前一結目的紙藤6cm（或8cm）。

□ **以前一段的長度為基準疊摺**

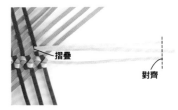

摺起的上方紙藤對齊前段的紙藤長度。

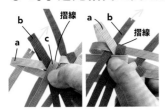

依前段4目份的長度摺起上方紙藤。

◎ **紙藤長度不夠時**

□ **袋身中段之類不太受力之處**

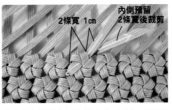

在新紙藤的繩端處塗上白膠，正面穿入2條後，再穿入背面的2條紙藤，剪斷。下方長度不足的短繩，預留1cm後裁剪。

□ **摺入後進行收邊或緣編等需要受力之處**

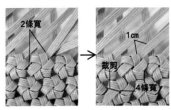

正面穿入2條紙藤，穿入背面後，再往外側穿入4條紙藤，裁剪。下方長度不足的短繩預留1cm後裁剪。

◎ **為了避免結目之間或段與段之間產生空隙**

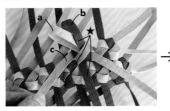

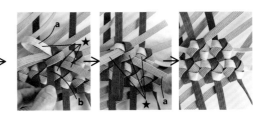

1 **c**繩包夾**a**、**b**繩，拉動**c**的紙藤使摺線貼近**b**繩邊緣，壓住固定後，再穿入**a**、**b**繩之間。以相同方式將**b**繩的摺線貼近**a**繩邊緣，**a**繩的摺線貼近**c**繩邊緣，壓住固定後，再進行穿繩的動作。

2 為了避免段與段之間產生空隙，以**c**繩包夾**a**、**b**繩，收緊使★號處的3條紙藤呈平行狀之後，再穿繩。以**b**、**a**繩編結時，也是使用相同手法進行。

29

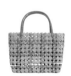

格紋提籃 photo：P.4

◎ 材料

紙藤帶30m卷（No.17／灰色）…1卷
紙藤帶30m卷（No.49／土耳其藍）…1卷

◎ 紙藤寬度&條數

※指定以外皆為土耳其藍。　※①至⑥為編結用紙藤。
①a……………… 6股寬　220cm 4條（灰色）
②a……………… 6股寬　220cm 2條
③b……………… 6股寬　190cm 8條（灰色）
④b……………… 6股寬　190cm 4條
⑤a……………… 6股寬　230cm 7條（灰色）
⑥a……………… 6股寬　230cm 3條
⑦提把內繩……… 6股寬　60cm 2條
⑧提把外繩……… 6股寬　61cm 2條
⑨捲繩…………… 2股寬　300cm 2條

◎ 裁剪圖　餘份＝ ▨

〔30m卷〕灰色

12股寬	①a 6股寬220cm	①a	③b 6股寬190cm	③b	③b	③b
	①a	①a	③b	③b	③b	③b

←———————— 1200cm ————————→

12股寬	⑤a 6股寬230cm	⑤a	⑤a	⑤a
	⑤a	⑤a	⑤a	

←———————— 920cm ————————→

〔30m卷〕土耳其藍

⑨2股寬300cm

12股寬	②a 6股寬220cm	④b 6股寬190cm	④b	⑥a 6股寬230cm	⑥a	
	②a	④b	④b	⑥a		

⑦6股寬60cm　⑧6股寬61cm

←———————— 1360cm ————————→

◎ 作法　※為了更淺顯易懂，部分紙藤改以其他顏色進行示範。

● 裁剪・分割紙藤帶

參照「裁剪圖」將紙藤帶裁剪、分割成指定的長寬。
≫參照P.24「紙藤帶的裁剪・分割」。

● 製作袋底　※無指定的情況下，紙藤皆是對摺進行編結。

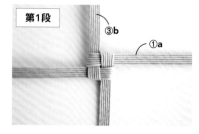

第1段
③b
①a

1 以①a與③b編織中央的1目。
≫參照P.26「四疊結基本技法」步驟 **1** 至 **4**。

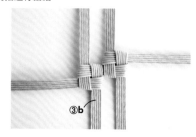

③b

2 以③b編織第2目。
≫參照P.26「四疊結基本技法」步驟 **5** 至 **9**。

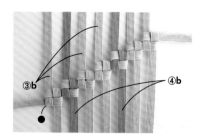

③b　④b

3 以④b、③b、③b、④b、③b進行編結。完成7目。

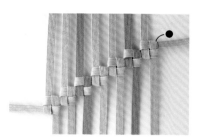

4 旋轉180°。

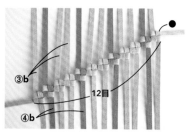

③b
12目
④b

5 以④b、③b、③b、④b、③b進行編結。完成第1段。

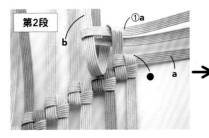

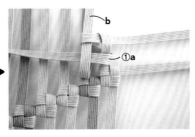

6 將新的①a上方對齊前段（第1段）的a繩長度後摺疊，編織1目。
≫參照P.27「四疊結基本技法」步驟10・11「紙藤摺法」。

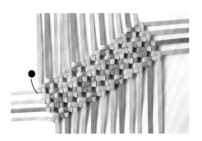

7 同樣以①a往左進行共12目的編結。

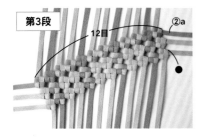

8 同步驟**6・7**，以新的②a進行12目編結。

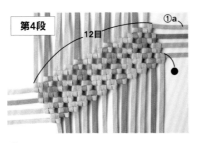

9 同步驟**6・7**，以新的①a進行12目編結。

10 旋轉180°。

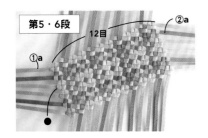

11 同步驟**6・7**，分別以新的②a編織第5段，以①a編織第6段，各進行12目編結。完成袋底。

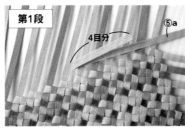

● 製作袋身

12 由長邊中央（自邊端算起第6或第7目）開始進行編結。⑤a上方長度的摺疊依據，等同前段的4目份。
≫參照P.27「紙藤摺法」。

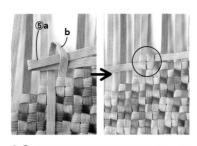

13 將袋底延伸的紙藤當作b繩，包夾⑤a，編結1目。

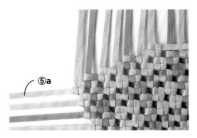

14 同樣以⑤a編結至轉角之前（長邊左端）。

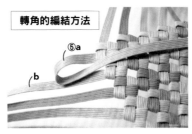

轉角的編結方法

15 摺起轉角處的⑤a。

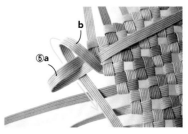

16 以b繩包夾a繩。

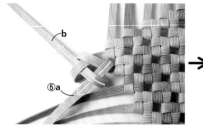

17 b繩穿入a的繩圈，a繩穿入b的繩圈。

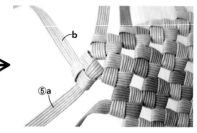

收緊之後，轉角的縫隙會形成三角形，轉角處也會往上立起。

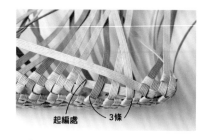

起編處　3條

18 其餘3處轉角作法同步驟**15**至**17**，編結至起編處的3條之前。

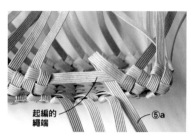

起編的繩端　　　⑤a

19 摺疊⑤a，包夾先前預留的起編a繩繩端。
※為了更淺顯易懂，特意將b繩倒向前方。

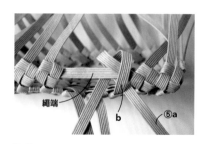

繩端　　b　　⑤a

20 以b繩包夾a繩與繩端。

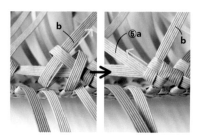

b　　⑤a　　b

21 b繩穿入a的繩圈，a繩穿入b的繩圈之後，收緊。

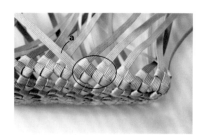

a

22 剩餘2目的編結方式同步驟**19**至**21**。

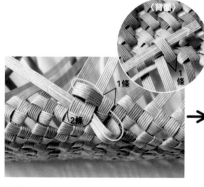

〈背面〉

1條

2條　1條

23 a的繩端穿入正面左側相鄰的1條紙藤後，繞回背面，穿過背面的1條紙藤後，往正面穿出。穿入2條，剪掉餘線。

● **袋口的收邊處理**

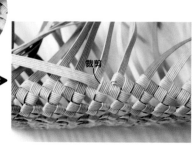

裁剪

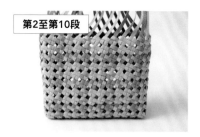

第2至第10段

24 第2、5、8段使用⑥a，第3、4、6、7、9、10段使用⑤a，編結方式同步驟**12**至**23**。完成袋身。
※依P.25「錯開袋身的起編處」的訣竅進行編結。
※第2段以後的轉角處進行基本的編結即可，縫隙不作成三角形。

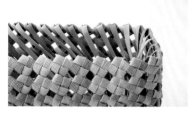

25 將袋口編結多餘的紙藤，全部沿結目邊緣往背面摺入。

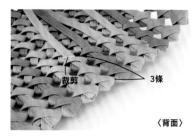

裁剪　　3條

〈背面〉

26 往下穿入背面的3條紙藤，裁剪多餘部分。

● 組裝提把

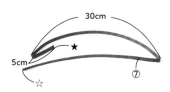

27 如圖示在兩處摺疊⑦的提把內繩。

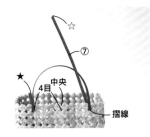

28 兩端由正面往背面穿過去。

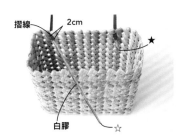

29 背面摺線的兩端預留2cm，其餘皆塗上白膠。

〈背面〉

30 黏貼★號處。☆與★處對齊之後，全部貼合。

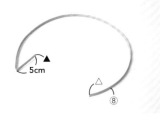

31 如圖示摺疊⑧提把外繩一端。

〈背面〉

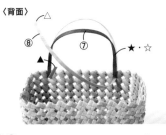

32 ⑧提把外繩的穿入位置同⑦提把內繩，兩端由正面往背面穿過去。
※短邊摺起穿入位置與步驟28的★・☆相反。

〈內側〉

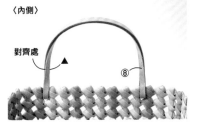

33 提把背面全部塗上白膠，黏貼▲側。如同包夾⑦提把內繩般的貼合，△與▲對齊黏貼，裁剪多餘部分。

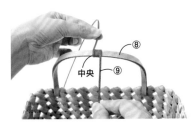

34 將⑨捲繩中央與提把中央對齊，緊密不留間隙的往邊端纏繞。

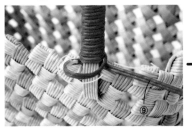

35 纏繞結束時，將⑨捲繩穿過⑦提把內繩連接處的繩圈中，並於⑨捲繩的背面塗上白膠，用力收緊之後，沿提把邊緣裁剪。

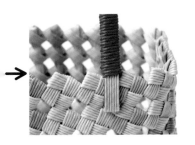

36 提把餘下半邊作法同步驟**34・35**，完成作業。

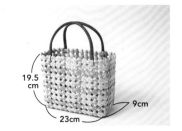

另一側提把作法同步驟**27**至**36**。製作完成。

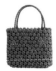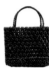

花結基本籃　photo：P.14

◎ 材料

紙藤帶30m卷（No.33／胡桃色或No.32／黑茶色）…2卷

◎ 紙藤寬度＆條數　※①至⑧為編結用紙藤。

①a	6股寬	286cm	1條
②a	6股寬	278cm	2條
③a	6股寬	270cm	2條
④b・c	6股寬	238cm	各7條
⑤b・c	6股寬	230cm	各2條

⑥b・c	6股寬	222cm	各2條
⑦b增目紙藤	6股寬	105cm	6條
⑧a	6股寬	248cm	11條
⑨提把用繩	5股寬	70cm	8條

◎ 裁剪圖　餘份＝

〔30m卷〕×2 胡桃色或黑茶色

12股寬 ／ ①a 6股寬286cm ／ ⑤b 6股寬230cm ／ ⑤c 6股寬230cm ／ ⑥b 6股寬222cm ／ ⑥c 6股寬222cm
⑧a 6股寬248cm ／ ⑤b ／ ⑤c ／ ⑥b ／ ⑥c
1190cm

12股寬 ／ ②a 6股寬278cm ／ ③a 6股寬270cm ／ ⑦b 6股寬105cm ⑦b ／ ⑨a 5股寬70cm ⑨ ⑨ ⑨
②a ／ ③a ／ ⑦b ／ ⑦b ／ ⑦b ⑨ ⑨ ⑨ ⑨
1143cm

12股寬 ／ ④b 6股寬238cm×7條 ④b ④b ④b ④b ④b
④c ④c ④c ④c ④c ④c
④c 6股寬238cm×7條
1666cm

12股寬 ／ ⑧a 6股寬248cm ⑧a ⑧a ⑧a ⑧a
⑧a ⑧a ⑧a ⑧a ⑧a
1240cm

◎ 作法　※為了更淺顯易懂，部分紙藤改以其他顏色進行示範。

● 裁剪・分割紙藤帶

參照「裁剪圖」將紙藤帶裁剪、分割成指定的長寬。

≫參照P.24「紙藤帶的裁剪・分割」。

● 製作袋底　※無指定的情況下，紙藤皆是對摺進行編結。

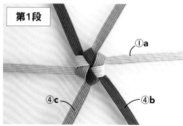

第1段

1 以①a與④b・c編織中央的1目。

≫參照P.28「花結基本技法」步驟1至5。

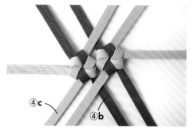

2 以④b・c編織第2目。

≫參照P.28「花結基本技法」步驟6至9。

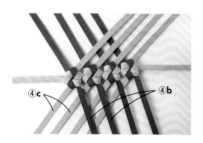

3 加入④b・c各2條，編結2目。

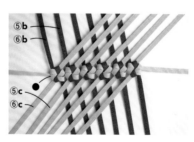

4 以⑤b・c編結1目，以⑥b・c編結1目。完成6目。

※c繩的摺疊方式：上方皆短於前一結目的c繩8cm。

≫參照P.29「紙藤摺法」。

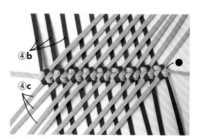

5 旋轉180°。加入④b・c各3條，編結3目。

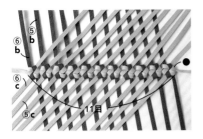

6 同步驟**4**，以⑤b・c編結1目，以⑥b・c編結1目。完成第1段。

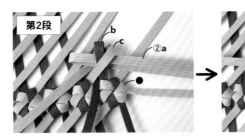

7 取一條新的②a，上方對齊前段（第1段）的a繩長度後摺疊，編結1目。
≫參照P.28・P.29「花結基本技法」步驟**10**至**12**與「紙藤摺法」。

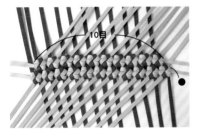

8 同樣以②a往左編織共10目。

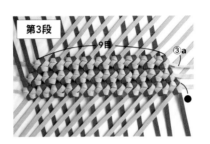

9 同步驟**7**・**8**，取新的③a編結9目。

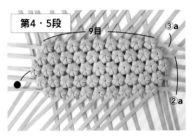

10 旋轉180°，依步驟**7**・**8**的相同作法，取新的②a編結第4段的10目，再以新的③a編結第5段的9目。完成袋底。

● **製作袋身**

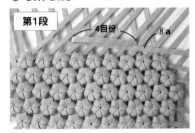

11 由長邊中央（自邊端算起第4或第5目）開始進行編結。⑧a上方長度等同前段的4目份進行摺疊。
≫參照P.29「紙藤摺法」。

12 將袋底延伸的紙藤當作b・c繩，編結1目。

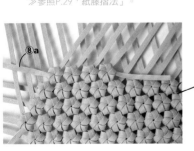

13 同樣以⑧a編結至轉角之前。

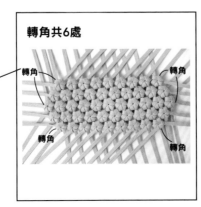

轉角共6處

轉角

轉角

轉角

轉角

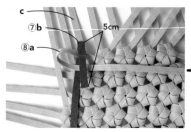
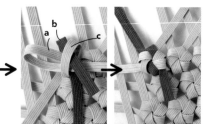

14 在轉角處增加編結數目。在⑦b增目紙藤的5cm處摺疊，作為上方，當成b繩編結1目。如此一來，轉角處便會增加1目，往上立起。

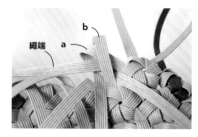

15 ⑦b增目紙藤的短繩端由內側穿出，通過結目後裁剪多餘部分。

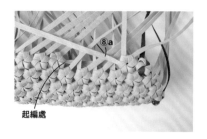

16 其餘5處轉角作法同步驟**14**·**15**，一邊添加⑦b增目紙藤，一邊繼續以⑧a編結至起編處的3目之前為止。

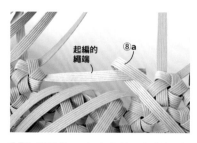

17 摺疊⑧a，包夾先前預留的起編a繩繩端。

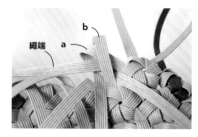

18 以b繩包夾繩端與a繩。

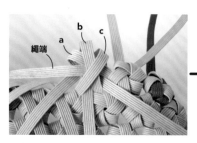

19 以c繩包夾a、b繩，編結1目。

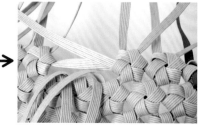

20 剩餘2目的編結作法同步驟**17**至**19**。

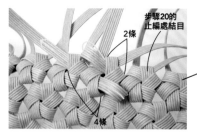

21 a繩的繩端穿入左側的正面2條紙藤後，繞回背面，並穿入背側的2條紙藤後，往正面穿出。穿入4條份的紙藤後，裁剪多餘部分。

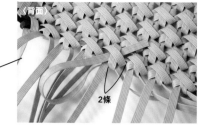

※繞回背面後，穿過2條交叉的紙藤內側。

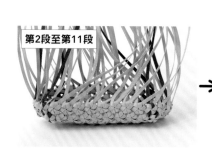

22 第2至第11段依步驟**11**至**13**、**16**至**21**的相同作法，分別以⑧a進行編結。

※轉角不再加入增目紙藤，以第1段的增目紙藤當作b繩，進行編結。

※依P.25「錯開袋身的起編處」的作法進行編結。

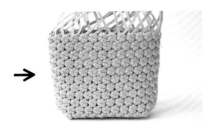

● 袋口的收邊處理

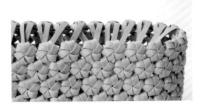

23 將袋口編結多餘的紙藤，全部沿結目邊緣往背面摺入。

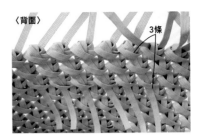

〈背面〉

3條

24 將同一方向的所有紙藤，往下穿入背面的3條紙藤內。

● 組裝提把

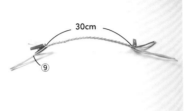

3條　裁剪

25 與步驟**24**不同方向的紙藤，同樣穿過背面的3條紙藤內，裁剪多餘部分。

30cm

⑨

26 以4條⑨提把用繩編織30cm長的圓編。完成後再製作另一條。
≫參照P.73「圓編」。

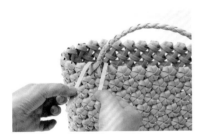

中央

27 如圖示，分別將2條⑨提把用繩的繩端由正面往背面穿入。

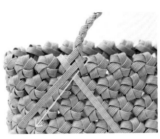

28 將穿入背面的2條繩端往正面拉出。

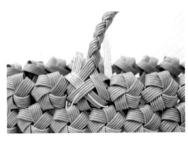

29 其中1條如圖示通過繩圈，2繩交叉。

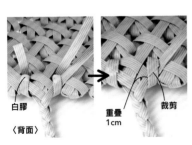

30 兩端再次穿至背面。

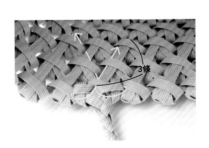

白膠
〈背面〉
重疊
1cm
裁剪

31 於內側塗上白膠，黏貼繩端，裁剪多餘部分。

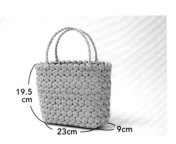

3條

32 另外2條紙藤如圖示先內摺，再往下反摺，分別穿入3條紙藤內，裁剪多餘部分即可。另一側的提把，作法同步驟**27**至**32**。

19.5
cm
23cm
9cm

33 另一條提把依步驟**27**至**32**的作法製作。完成。

橫長六角形提籃　photo：P.5

◎ 材料

紙藤帶30m卷（No.19／秋櫻紅）…1卷

◎ 紙藤寬度＆條數　※①至⑩為編結用紙藤。

①a	6股寬	160cm	5條
②b	6股寬	160cm	9條
③b	6股寬	149cm	2條
④a	6股寬	198cm	1條
⑤b增目紙藤	6股寬	100cm	4條
⑥a	6股寬	220cm	1條
⑦a	6股寬	242cm	5條
⑧a	6股寬	94cm	2條
⑨a	6股寬	83cm	2條
⑩a	6股寬	72cm	2條
⑪提把內繩	6股寬	60cm	2條
⑫提把外繩	6股寬	61cm	2條
⑬捲繩	2股寬	300cm	2條

◎ 裁剪圖　餘份＝▨

〔30m卷〕秋櫻紅

12股寬
| ①a 6股寬160cm | ①a | ①a | ②b | ②b | ②b | ②b |
| ①a | ①a | ②b 6股寬160cm | ②b | ②b | ②b | ②b |

← 1120cm →

12股寬
| ③b 6股寬149cm | ⑥a 6股寬220cm | ⑤b 6股寬100cm | ⑤b | ⑦a 6股寬242cm | ⑦a 6股寬242cm |
| ③b | ④a 6股寬198cm | | ⑤b | ⑤b | ⑦a | ⑦a |

← 1053cm →

12股寬
| ⑧a 6股寬94cm | ⑨a 6股寬83cm | ⑩a 6股寬72cm | ⑪ 6股寬60cm | ⑫ 6股寬61cm | ⑬2股寬300cm |
| ⑧a | ⑨a | ⑩a | | | ⑦a 6股寬242cm |

← 670cm →

◎ 作法　※為了更淺顯易懂，部分紙藤改以其他顏色進行示範。

● 裁剪・分割紙藤帶

參照「裁剪圖」將紙藤帶裁剪、分割成指定的長寬。

≫參照P.24「紙藤帶的裁剪・分割」。

● 製作袋底　※無指定的情況下，紙藤皆是對摺進行編結。

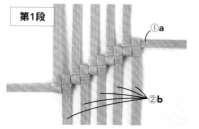

第1段

1 以①a與②b編織中央的1目，再以②b編結4目。

≫參照P.26「四疊結基本技法」步驟1至9。

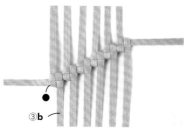

2 以③b編結1目。

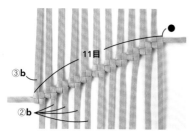

3 旋轉180°，以②b編結4目，以③b編結1目。完成第1段。

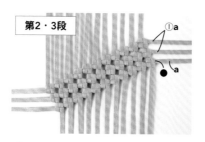

第2・3段

4 分別以①a編結每段的11目。

※將新的①a上方對齊前段（第1段）的a繩長度後摺疊。

≫參照P.27「四疊結基本技法」步驟10・11與「紙藤摺法」。

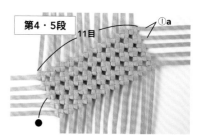

第4・5段

5 旋轉180°，依步驟4的相同作法，每段皆以①a編結11目。完成袋底。

● 製作袋身　※第1段的起編請參照P.31的步驟**12**‧**13**。

第1段／A角的編結法

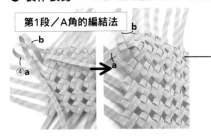

轉角的編結方法

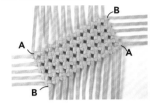

A角編結作法同步驟**6**。B角作法則是同P.31的步驟**15**至**17**。

6 將袋底延伸的紙藤當作b繩，以④a由長邊中央開始編結至轉角之前。彎摺轉角處的a繩，將b繩穿入進行編結。
※④a上方摺疊長度等同前段4目份。
≫參照P.27「紙藤摺法」。

7 編至起編處的3條之前，再依P.32的步驟**19**至**23**進行編結。

第2段

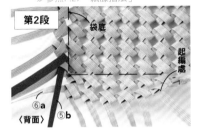

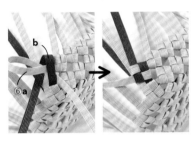

8 以⑥a編至轉角前。將⑤b的增目紙藤對摺，穿入第1段短邊邊端的結目內側。
※⑥a上方摺疊長度等同前段4目份。
※依P.25「錯開袋身的起編處」的訣竅進行編結。

9 將1條⑤b增目紙藤往正面穿出，當作b繩編結1目。
※⑤b增目紙藤的另一端依原本方式編結。
※第2段以後的轉角處進行基本編結即可，縫隙不作成三角形。

10 其餘3處轉角作法皆同步驟**8**‧**9**，加入⑤b增目紙藤，繼續編結一圈（增加4目）。

第3段

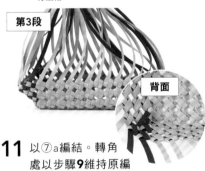

背面

第4至7段

第8段

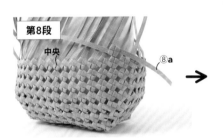

11 以⑦a編結。轉角處以步驟**9**維持原編結方式的⑤b增目紙藤作為b繩，進行編結（增加4目）。
※⑦a上方摺疊長度等同前段4目份。

12 分別以⑦a編結第4至第7段。
※⑦a上方摺疊長度等同前段4目份。

13 以⑧a編結13目。
※⑧a上方摺疊長度等同前段8目份。

第9‧10段

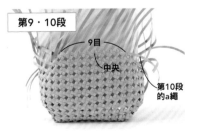

● 袋口的收邊處理

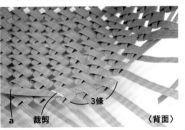

14 第9段以⑨a編結11目，第10段以⑩a編結9目。另一側的袋身作法同步驟**13**‧**14**。
※⑨a、⑩a上方摺疊長度等同前段8目份。

15 ▲部分（參照步驟**26**）進行收邊。將右端第10段的a繩穿入邊緣背面3條內側，裁剪多餘部分。

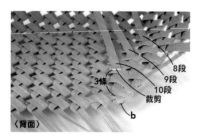

16 將右端第8至第10段的b繩穿過背面編結內側3段，裁剪多餘部分。

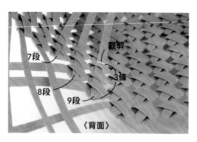

17 將另一側左端第7至第9段的b繩穿過背面的3條內側，裁剪多餘部分。

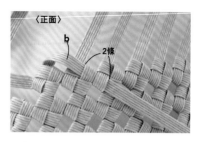

18 將第10段的b繩反摺，穿入2條。

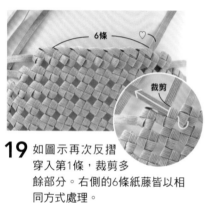

19 如圖示再次反摺穿入第1條，裁剪多餘部分。右側的6條紙藤皆以相同方式處理。

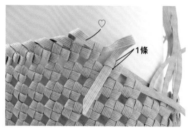

20 右側的b繩（♡）穿入相鄰編結的1條後，如圖反摺穿入下段（第9段）邊端的1條。

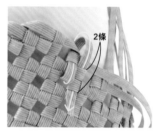

21 從正面穿入背面，再從上方繞出，穿入2條後裁剪多餘部分。

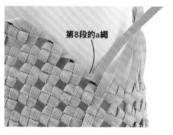

22 第9段與第8段邊端的a繩同樣以步驟**20**・**21**的方式收邊。

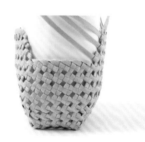

23 依步驟**18**・**19**的作法，處理第7段側幅6條b繩的的收邊。

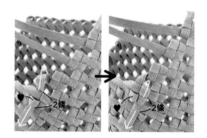

24 另一面左端第8段的a繩，是反摺後穿入下段邊端的2條，接著穿至背面，再如圖示從旁穿出至正面，通過2條後裁剪。

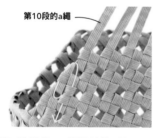

25 第9段與第10段邊端的a繩，同步驟**24**的作法進行收邊，但反摺後，請穿入下段邊端的1條。

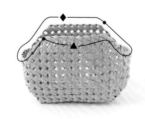

26 餘下的半邊袋口（◆）同樣以步驟**15**至**25**的方式處理收邊。

● 組裝提把

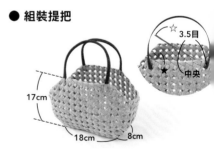

27 依P.33「格紋提籃」步驟**27**至**36**的作法進行。完成。

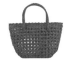 迷你馬歇爾包 photo：P.7

◎ 材料

紙藤帶30m卷・5m卷（ No.25／松葉）
…各1卷

◎ 紙藤寬度＆條數 ※①至⑥為編結用紙藤。

①a	6股寬	205cm 5條		⑥a	6股寬	231cm 8條
②b	6股寬	178cm 9條		⑦提把內繩	8股寬	72cm 2條
③a	6股寬	187cm 1條		⑧提把外繩	8股寬	73cm 2條
④b增目紙藤	6股寬	145cm 4條		⑨提把飾繩	3股寬	25cm 4條
⑤a	6股寬	211cm 1條		⑩捲繩	2股寬	300cm 2條

◎ 裁剪圖 餘份＝

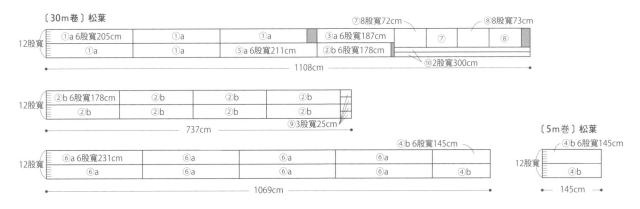

◎ 作法 ※為了更淺顯易懂，部分紙藤改以其他顏色進行示範。

● 裁剪・分割紙藤帶

參照「裁剪圖」將紙藤帶裁剪、分割
成指定的長寬。
≫參照P.24「紙藤帶的裁剪・分割」。

● 製作袋底 ※無指定的情況下，紙藤皆是對摺進行編結。

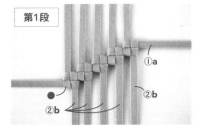

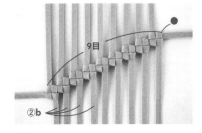

1 以①a與②b編織中央的1目，再
以②b編結4目。
≫參照P.26「四疊結基本技法」步驟1
至9。

2 旋轉180°，以②b編結4目。完
成第1段。

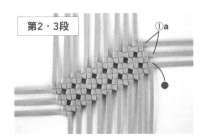

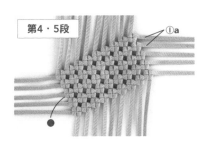

● 製作袋身 ※第1段的起編請參照 P.31的步驟**12・13**。

第1段／A角的編結方法

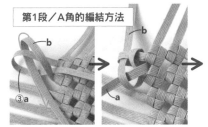

3 第2・3段皆以①a編結9目。
※將新的①a上方對齊前段的a繩長度後摺
疊。
≫參照P.27「四疊結基本技法」步驟
10・11與「紙藤摺法」。

4 旋轉180°，第4・5段依步驟**3**的
相同作法，每段皆以①a編結9
目。完成袋底。

5 將袋底延伸的紙藤當作b繩，包
夾③a，由長邊中央開始編結至
轉角前。彎摺轉角處的a繩，將
1條b繩穿入進行編結。
※③a上方摺疊長度等同前段4目份。
≫參照P.27「紙藤摺法」。

41

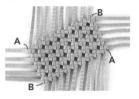

轉角的編結方法

A角編結作法同步驟**5**。B角作法則是同P.31的步驟**15**至**17**。

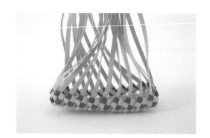

6 編至起編處的3條之前時，依P.32的步驟**19**至**23**進行編結。

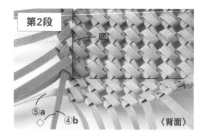

第2段

7 以⑤a編至轉角前。將④b的增目紙藤對摺，穿入第1段側幅背面邊端的結目內側。

※⑤a上方摺疊長度等同前段4目份。
※依P.25「錯開袋身的起編處」的訣竅進行編結。

〈背面〉

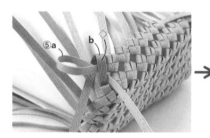

8 將1條④b增目紙藤（◇）往正面穿出，當作b繩編結1目。

※④b增目紙藤的另一端依原本方式編結。
※第2段以後的轉角處進行基本編結即可，縫隙不作成三角形。

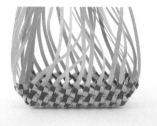

9 其餘3處轉角作法皆同步驟**7**・**8**，加入⑤b增目紙藤，繼續編結一圈（增加4目）。

第3段

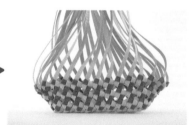

10 以步驟**8**維持原編結方式的④b增目紙藤作為b繩，進行編結（增加4目）。

※⑥a上方摺疊長度等同前段4目份。

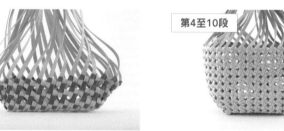

第4至10段

11 分別以⑥a編結第4至第10段。完成袋身。

※⑥a上方摺疊長度等同前段4目份。

● 袋口的收邊處理

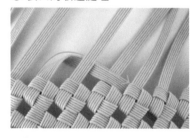

12 將袋口編結多餘的紙藤，如圖示摺向右側，穿過紙藤的後側、前側、後側。

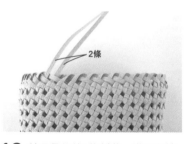

2條

13 餘下最後的2條紙藤，進行收邊。

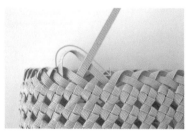

14 左繩通過右繩後側，經過前側，再穿至背面。

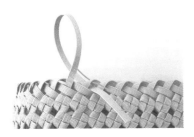

15 右繩如圖示，後彎穿入相鄰的繩圈，並穿出至正面。

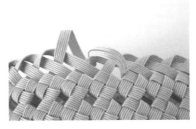

16 再穿至背面。

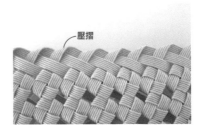

17 為了不讓邊緣紙藤出現縫隙，將上端確實壓摺。

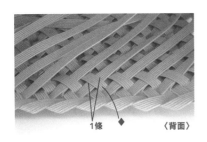

18 穿至背面的繩端，如圖示穿入緣編斜下方的1條內側。

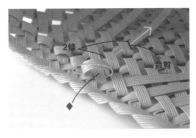

19 如圖反摺之後，再次穿入步驟**18**的內側，往下穿過2條紙藤後裁斷。

● **組裝提把**

20 如圖示在兩處摺疊⑦的提把內繩。

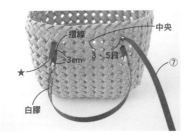

21 提把兩端由正面往背面穿入，再從上方1段穿出至正面。提把穿出正面的前3cm以外（4處），全部塗上白膠。

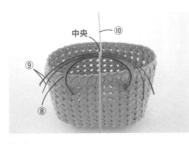

22 依P.33「格紋提籃」步驟**30**至**33**的相同作法進行。黏貼⑧提把外繩。將2條⑨提把飾繩與⑩捲繩的中央彼此對齊，纏繞捲繩2次。
※提把外繩的繩端摺疊8cm。

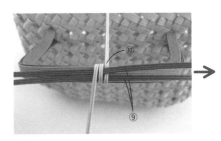

23 將1條⑨提把飾繩置於下方，纏繞⑩捲繩1次。

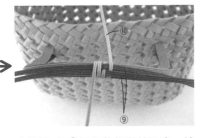

改換另1條⑨提把飾繩置於下方，纏繞1次。完成1組花樣。

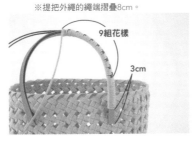

24 重複步驟**22**‧**23**，共計製作9組花樣。無間隙纏繞至距離兩端3cm處，收線方式同P.33步驟**35**。

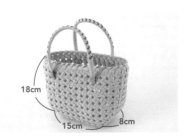

25 提把餘下半邊作法同步驟**22**至**24**進行。另一條提把以步驟**20**至**25**的相同方式製作。完成。

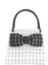

蝴蝶結手袋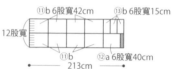

photo：P.6

◎ 材料

紙藤帶30m卷（No.43／珍珠白）…1卷
紙藤帶5m卷（No.6／黑色）…2卷

◎ 紙藤寬度＆條數

※指定以外皆為珍珠白。
※紙藤①至⑥的寬度及條數與P.30「格紋提籃」相同。①至⑥改使用珍珠白紙藤帶。
⑦提把內繩…………6股寬　60cm 2條（黑色）
⑧提把外繩…………6股寬　61cm 2條（黑色）
⑨捲繩………………2股寬　300cm 2條（黑色）
⑩a蝴蝶結…………6股寬　74cm 4條（黑色）
⑪b蝴蝶結…………6股寬　42cm 10條（黑色）
⑫a蝴蝶結芯繩……6股寬　40cm 1條（黑色）
⑬b蝴蝶結芯繩……6股寬　15cm 3條（黑色）

◎ 裁剪圖

餘份＝ ▨　※①至⑥與P.30「格紋提籃」相同。⑥a是使用⑤a的下方進行裁剪。使用珍珠白紙藤帶。

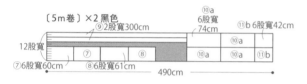

◎ 作法　※為了更淺顯易懂，部分紙藤改以其他顏色進行示範。

● 裁剪‧分割紙藤帶

參照「裁剪圖」將紙藤帶裁剪、分割成指定的長寬。
≫參照P.24「裁剪‧分割紙藤帶」。

● 製作袋身主體

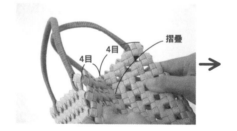
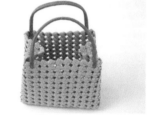

依P.30「格紋提籃」步驟1至36的相同方式製作。側幅如圖內摺成V字形。

● 製作蝴蝶結　※無指定的情況下，紙藤皆是對摺進行編結。

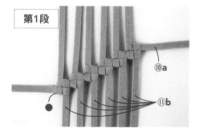

第1段

1 以⑩a與⑪b編織中央的1目，再以⑪b編結5目。

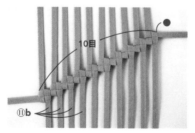

2 旋轉180°，以⑪b編結4目。

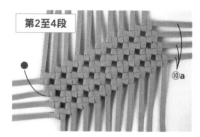

第2至4段

3 第2‧3段皆以⑩a編結10目。旋轉180°，第4段同樣以⑩a編結10目。
※新的⑩a上方一律對齊前段的a繩長度後摺疊。

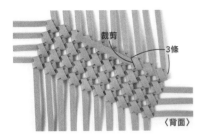

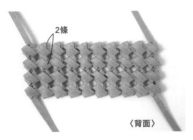

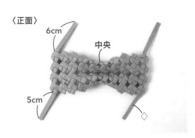

4 左右兩側的紙藤摺往背面，穿入3條紙藤後裁斷。

5 上下方的紙藤僅預留兩端各1條，其餘皆摺往背面，穿入2條紙藤後裁斷。

6 上側的紙藤剪成6cm，下側的紙藤剪成5cm。在中央平均作出2處山摺，完成蝴蝶。

● **製作蝴蝶結綁繩**

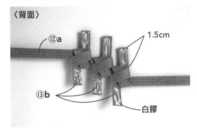

7 以⑫a與⑬b兩條紙藤編結2目。旋轉180°，再以⑬b編結1目。翻至背面，上下紙藤各預留1.5cm後裁剪。塗上白膠。

8 上下兩側紙藤內摺，穿入收邊。完成綁繩。

● **組裝蝴蝶結＆綁繩**

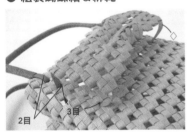

9 蝴蝶結上下四處繩端，分別由正面穿入至手袋主體背面。

10 步驟**8**的綁繩置於蝴蝶結中央束起，將繩端穿至手袋主體背面。

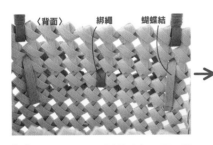

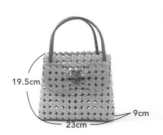

11 蝴蝶結下方的紙藤塗上白膠，與上方紙藤貼合。綁繩上下端重疊1目份，裁剪後貼合。完成。

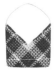

吾妻袋型側背包　photo：P.8

◎ 材料

紙藤帶30m卷（No.18／藍色）…1卷
紙藤帶30m卷（No.2／白色）…1卷

◎ 紙藤寬度＆條數

※指定以外皆為白色。　※①至④為編結用紙藤。
①a・b…………6股寬　297cm 各1條
②a・b…………6股寬　297cm 各10條（藍色）
③a・b…………6股寬　284cm 各2條
④a・b…………6股寬　277cm 各2條
⑤提把用繩……5股寬　100cm 4條

◎ 裁剪圖　　餘份＝▨

〔30m卷〕白色

| 12股寬 | ①a 6股寬297cm | ③a 6股寬284cm | ③b 6股寬284cm |
| | ①b 6股寬297cm | ③a | ③b |

865cm

〔30m卷〕

| 12股寬 | ④a 6股寬277cm | ④b 6股寬277cm | ⑤5股寬100cm | ⑤ |
| | ④a | ④b | ⑤ | ⑤ |

754cm

〔30m卷〕藍色

②a 6股寬297cm×10條

| 12股寬 | ②a | ②a | ②a | ②a | ②a | ②a | ②a | ②a | ②a |
| | ②b | ②b | ②b | ②b | ②b | ②b | ②b | ②b | ②b |

②b 6股寬297cm×10條

2970cm

◎ 作法　※為了更淺顯易懂，部分紙藤改以其他顏色進行示範。

● 裁剪・分割紙藤帶

參照「裁剪圖」將紙藤帶裁剪、分割
成指定的長寬。
≫P.24「裁剪・分割紙藤帶」。

● 製作基底　※無指定的情況下，紙藤皆是對摺進行編結。

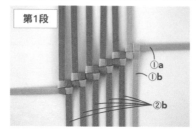

1 以①a・b編織中央的1目，再以②b編結5目。
≫參照P.26「四疊結基本技法」步驟1至9。

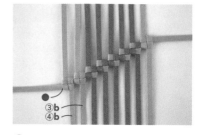

2 分別以③b與④b編結1目。
※③b繩上方是對齊前一結目的b繩長度後摺疊，④b繩上方則是短於前一結目的b繩6cm摺疊。
≫參照P.27「紙藤摺法」。

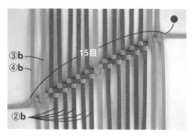

3 旋轉180°，以②b編結5目。接著同步驟**2**，分別以③b、④b編結1目。完成第1段。

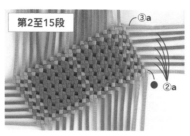

4 第2至第6段使用②a，第7段使用③a，各自編結15目。
※紙藤上方一律對齊前段a繩長度後摺疊。
≫參照P.27「四疊結基本技法」步驟**10・11**與「紙藤摺法」。

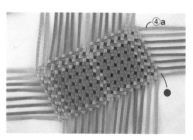

5 第8段是以④a編結15目。
※④a上方是短於前段的a繩6cm摺疊。

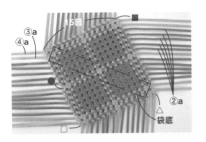

6 旋轉180°，第9至第13段使用②a，第14段使用③a，同步驟**4**各自編結15目。第15段使用④a，同步驟**5**編結15目。完成基底。

● **製作右袋身**

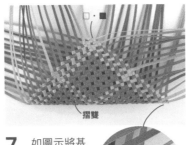

7 如圖示將基底對摺。

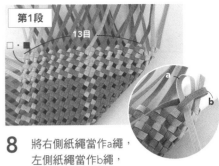

第1段

8 將右側紙繩當作a繩，左側紙繩當作b繩，編結13目。

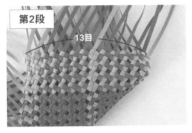

第2段

9 在第1段上方編結13目。

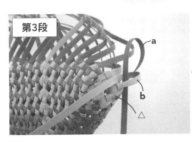

第3段

10 在第2段的上方編結15目。

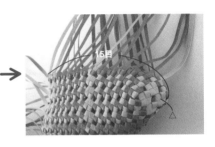

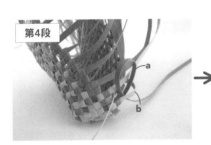

第4段

11 在第3段的上方編結15目（由背面開始起編）。

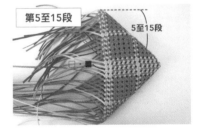

第5至15段

12 第5至第14段分別編結15目，第15段編結14目。完成右袋身。

● **製作左袋身**

13 依步驟**8**至**12**的作法，以左右相反的方式進行，編結15段。

● **袋口的收邊處理**

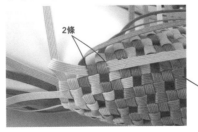

14 將袋口編結多餘的紙藤，分別穿入右側的2條紙藤。

預留中央2條＆側幅4條的紙藤，不進行收邊。

※為了更淺顯易懂，圖中6條以外的紙藤皆已進行收邊處理。

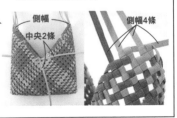

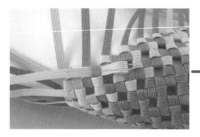 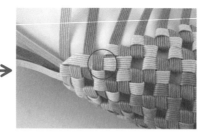

15 反摺之後再次通過第1條，裁剪多餘部分。

16 側幅4條紙藤的收邊處理。將A繩穿過右邊的1條紙藤。

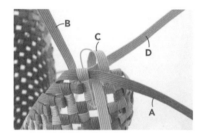 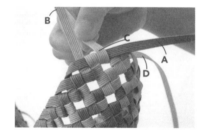 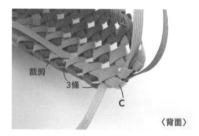

17 以C繩纏繞D繩。

18 以C繩纏繞A・D繩。

19 C繩穿入背面3條紙藤，裁剪多餘部分。

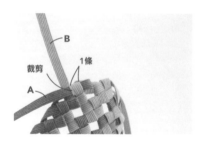 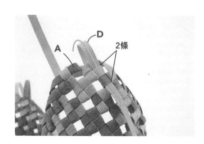 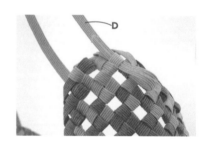

20 A繩反摺，穿入1條紙藤。裁剪多餘部分。

21 D繩下摺穿入2條紙藤。

22 反摺之後，再次通過第1條紙藤，裁剪多餘部分。

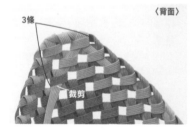 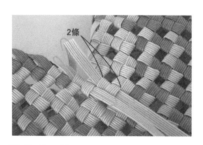 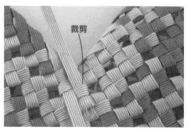

23 B繩穿入背面3條紙藤，裁剪多餘部分。另一邊側幅紙藤的收邊方式，同步驟**16**至**23**。

24 中央餘下的兩條紙藤，分別穿入下方2條。

25 反摺之後，再次通過第1條紙藤，裁剪多餘部分。

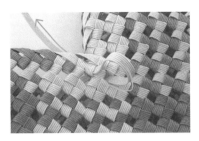

26 另一條紙藤則是如圖穿入背面。

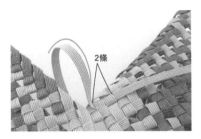

27 從上方繞回正面，穿入2條紙藤。

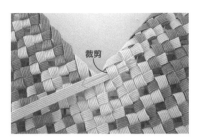

28 反摺之後，再次通過第1條紙藤，裁剪多餘部分。另一側以相同方式進行收邊。

● 組裝提把

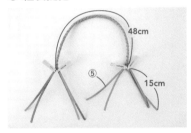

29 4條⑤提把用繩從15cm處開始，編織長48cm的圓編。
≫參照P.73「圓編」。

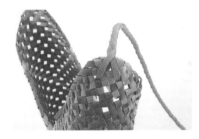

30 如圖示，分別將2條提把繩端由正面往背面穿入。

31 將穿入背面的2條繩端往正面拉出，其中1條如圖示通過繩圈，2繩交叉。

32 兩端再次穿至背面。

33 反摺之後，穿入中央的1條。

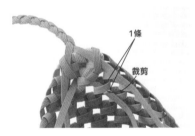

34 穿入斜下方的1條紙藤後，裁剪多餘部分。另一條紙藤同樣以步驟**33‧34**的作法收尾。

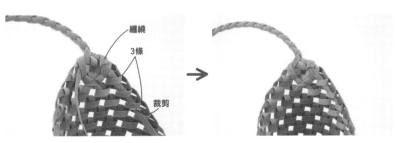

35 其餘2條紙藤內摺，如圖纏繞一圈後，穿過邊緣的3條紙藤，裁剪多餘部分。

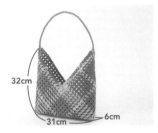

36 另一側的提把，作法同步驟**30**至**35**。完成。

逆結的單提把小籃 photo：P.9

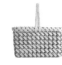

紙藤帶30m卷（No.2／白色）…1卷
紙藤帶5m卷（No.34／杏色）…2卷

◎ 紙藤寬度＆條數

※指定以外皆為白色。　※①至③為編結用紙藤。

①a ·················	6股寬	160cm 7條
②b ·················	6股寬	138cm 11條
③a ·················	6股寬	220cm 7條（杏色）
④提把內繩 ········	6股寬	60cm 2條
⑤提把外繩 ········	6股寬	61cm 2條
⑥捲繩 ··············	2股寬	470cm 1條

◎ 裁剪圖　　餘份＝ ▮

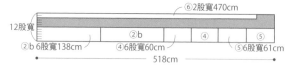

〔30m卷〕白色

12股寬
①a 6股寬160cm
| ①a | ①a | ①a | ②b | ②b | ②b | ②b |
| ①a | ①a | ①a | | ②b | ②b | ②b | ②b |
②b 6股寬138cm　　　　　1192cm

12股寬
⑥2股寬470cm
| ②b | ②b | ④ | ⑤ |
②b 6股寬138cm　④6股寬60cm　⑤6股寬61cm
518cm

〔5m卷〕×2 杏色

12股寬
| ③a 6股寬220cm | ③a |
| ③a | ③a |
440cm

12股寬
| ③a 6股寬220cm | ③a |
| ③a | |
440cm

◎ 作法　※為了更淺顯易懂，部分紙藤改以其他顏色進行示範。

● 裁剪・分割紙藤帶

參照「裁剪圖」將紙藤帶裁剪、分割
成指定的長寬。
≫參照P.24「裁剪・分割紙藤帶」。

● 製作袋底　※無指定的情況下，紙藤皆是對摺進行編結。

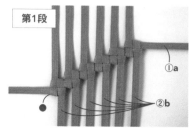

第1段
①a
②b
11目
②b

1 參照P.24「裁剪・分割紙藤
帶」。
≫參照P.26「四疊結基本技法」步驟**1**
至**9**。

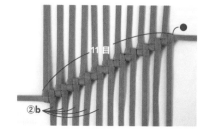

2 旋轉180°，以②b編結5目。完成
第1段。

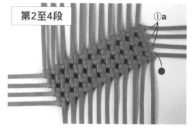

第2至4段
①a

3 第2至第4段每段分別以①a編結
11目。
※①a上方皆是對齊前段a繩長度後摺疊。
≫參照P.27「四疊結基本技法」步驟**10**
・**11**與「紙藤摺法」。

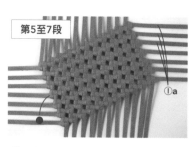

第5至7段
①a

4 旋轉180°，第5至第7段每段分
別以①a編結11目。完成袋底。
※①a上方皆是對齊前段a繩長度後摺疊。

● **製作袋身** ※第1段的起編請參照P.31的步驟**12 · 13**。

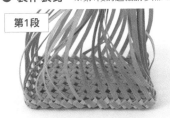

第1段

編結注意事項

〈背面〉

為了將編結的背面呈現於袋身正面，因此是看著背面進行編結。

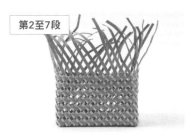

第2至7段

5 以③a由長邊中央開始編結至起編處的3目前。轉角處作法依P.31步驟**15**至**17**進行，止編結的3目同P.32步驟**19**至**23**。
※③a上方摺疊長度等同前段4目份。

6 第2至第7段分別以③a編結。
※依P.25「錯開袋身的起編處」的訣竅進行編結。
※第2段以後的轉角處進行基本編結即可，縫隙不作成三角形。
※紙藤上方摺疊長度一律等同前段4目份。

● **袋口的收邊處理**

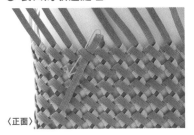

〈正面〉

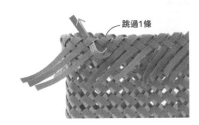

跳過1條

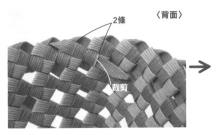

2條

〈背面〉

裁剪

7 將袋口編結多餘的紙藤反摺，穿入左側的1條紙藤內。以相同方式進行1圈。

8 紙藤往左上方彎摺，跳過1條後穿入左側繩圈。

9 穿至背面，通過2條紙藤後裁剪多餘部分。依步驟**7**至**9**的相同方式，進行1圈。

→

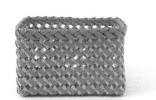

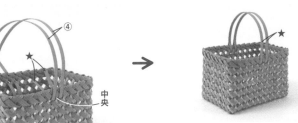

④

★

中央

→

★

10 依P.33「格紋提籃」步驟**27**至**30**，摺疊④提把內繩，由正面往背面穿入後，黏貼固定。

⑤

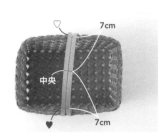

7cm

中央

♡

♥

7cm

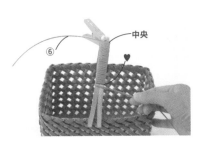

中央

⑥

♥

11 依P.33「格紋提籃」步驟**31**至**33**，黏貼⑤提把外繩。

12 在⑤提把外繩的中央，以及距離中央7cm處作記號。2條提把如圖併攏後，將♡至♥之間黏合固定。

13 ⑥捲繩中央與提把中央對齊，緊密不留間隙的纏繞至記號處。

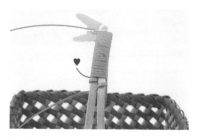

14 接著輪流在2條提把上纏繞捲繩，直到邊端。

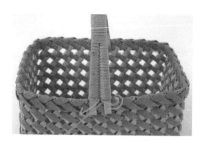

15 纏繞終點是將捲繩穿過④提把內繩連接處的繩圈中，並於⑥捲繩的背面塗上白膠，用力收緊後沿提把邊緣裁剪。

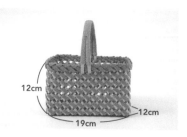

16 提把另外半邊的作法同步驟**13**至**15**。完成。

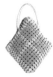

立體粽形包　photo：P.10

紙藤帶30m卷（ No.40／黃鶯色）…1卷
紙藤帶30m卷（ No.36／水晶粉）…1卷

◎ 紙藤寬度 & 條數

※①至④的寬度及條數與P.46「吾妻袋型側背包」的①至④相同。將藍色改換成黃鶯色，白色改換成水晶粉。
⑤提把用繩…5股寬　180cm 4條（水晶粉）
⑥捲繩………2股寬　80cm 1條（水晶粉）

◎ 裁剪圖　　餘份＝▧　　※②a‧b與P.46「吾妻袋型側背包」相同。使用黃鶯色。

〔30m卷〕水晶粉

12條寬	①a 6條寬297cm	③a 6條寬284cm	③b 6條寬284cm
	①b 6條寬297cm	③a	③b

865cm

12條寬	④a 6條寬277cm	④b 6條寬277cm	⑤5條寬180cm	⑤
	④a	④b	⑥2條寬80cm	⑤

914cm

◎ 作法　※為了更淺顯易懂，部分紙藤改以其他顏色進行示範。

● 裁剪‧分割紙藤帶

參照「裁剪圖」將紙藤帶裁剪、分割成指定的長寬。
≫P.24「裁剪‧分割紙藤帶」。

● 依P.46「吾妻袋型側背包」步驟**1**至**28**的相同方式製作。完成包包主體。

● 組裝提把

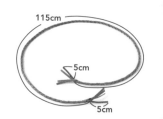

1 4條⑤提把用繩預留5cm後，編織115cm長的圓編。另一端同樣預留5cm後裁剪。
≫參照P.73「圓編」。

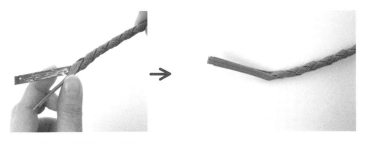

2 繩端預留的5cm全部塗上白膠，4片黏合成為條狀。

3 黏合後的提把兩端如圖斜剪。

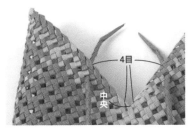
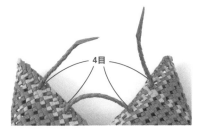

4 分別將兩端由正面穿至背面。

5 如圖往正面穿出

6 接下來，兩端皆從另一側的正面穿至內側（位置同步驟**5**的正對面），僅其中一端如圖穿出正面（位置同步驟**4**正對面）。

〈對面側〉

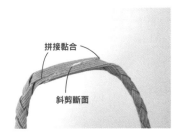
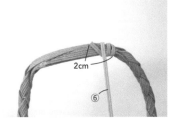

7 步驟**6**穿出正面的紙藤，再次穿入背面（位置同步驟**4**的正對面）。

8 在紙藤的斜剪斷面處塗上白膠，拼接黏合。

拼接黏合
斜剪斷面

9 ⑥捲繩邊端2cm塗上白膠，如圖黏貼於步驟**8**接合紙藤的一端。緊密不留間隙纏繞至另一端。

2cm
⑥

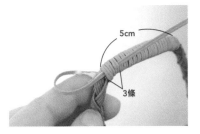
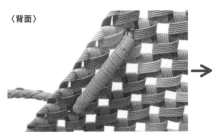
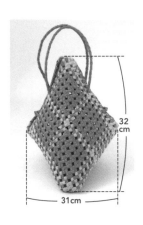

10 纏繞終點是將捲繩穿入3條，於捲繩背面塗上白膠之後再用力收緊，最後沿邊緣修剪。

5cm
3條

11 纏繞捲繩的接合處置於包包背面，調整提把長度即完成。

〈背面〉

32cm
31cm

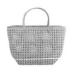

大容量馬歇爾提籃 photo：P.12

◎ 材料

紙藤帶30m卷（No.17／灰色）…2卷

◎ 紙藤寬度＆條數 ※①至⑨為編結用紙藤。

①a	4股寬	204cm 11條
②b	4股寬	188cm 15條
③a	4股寬	224cm 1條
④b增目紙藤	4股寬	144cm 4條
⑤a	4股寬	240cm 1條
⑥a	4股寬	256cm 1條
⑦b增目紙藤	4股寬	128cm 4條
⑧a	4股寬	272cm 1條
⑨a	4股寬	288cm 12條
⑩提把內繩	4股寬	70cm 2條
⑪提把外繩	4股寬	71cm 2條
⑫捲繩	2股寬	240cm 2條

◎ 裁剪圖　餘份＝

〔30m卷〕×2灰色

12股寬
①a 4股寬204cm　①a　①a　①a　④b　⑧a 4股寬272cm　⑫2股寬240cm
①a　①a　①a　①a　④b
①a　①a　①a　④b 4股寬144cm　④b　⑩4股寬70cm　⑩　⑪　⑪4股寬71cm
1242cm

12股寬
⑦b 4股寬128cm　⑦b　⑨a 4股寬288cm×12條　⑨a　⑨a　⑨a　⑥a 4股寬256cm
⑦b　⑨a　⑨a　⑨a　⑨a　⑤a 4股寬240cm
⑦b　⑨a　⑨a　⑨a　⑨a　③a 4股寬224cm
1664cm

12股寬
②b4股寬188cm
②b　②b　②b　②b　②b
②b　②b　②b　②b　②b
②b　②b　②b　②b　②b
940cm

◎ 作法 ※為了更淺顯易懂，部分紙藤改以其他顏色進行示範。

● 裁剪・分割紙藤帶

參照「裁剪圖」將紙藤帶裁剪、分割成指定的長寬。
》參照P.24「紙藤帶的裁剪・分割」。

● 製作袋底 ※無指定的情況下，紙藤皆是對摺進行編結。

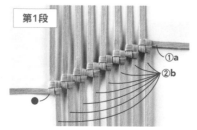

1 以①a與②b編織中央的1目，再以②b編結7目。
》參照P.26「四疊結基本技法」步驟1至9。

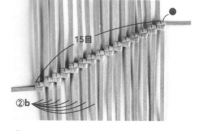

2 旋轉180°，以②b編結7目。完成第1段。

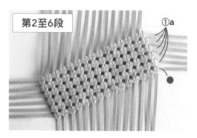

3 第2至第6段分別以①a編結15目。
※①a上方對齊前段的a繩長度後摺疊。
》參照P.27「四疊結基本技法」步驟10・11與「紙藤摺法」。

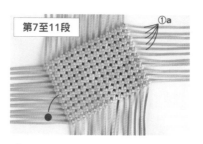

4 旋轉180°，第7至第11段同步驟3，每段分別以①a編結15目。完成袋底。

● 製作袋身 ※第1段的起編請參照P.31的步驟12・13。

第1段／A角的編結方法

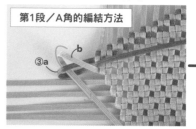

5 將袋底延伸的紙藤當作b繩，以③a由長邊中央開始編結至轉角前。彎摺轉角處的a繩，將1條b繩穿入進行編結。
※③a上方摺疊長度等同前段4目份。

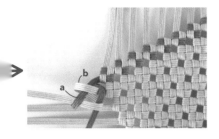

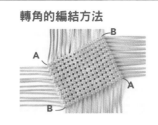

轉角的編結方法

A角編結作法同步驟**5**。B角作法則是同P.31的步驟**15**至**17**。

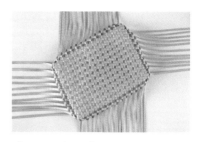

6 編至起編處的3條前，依P.32的步驟**19**至**23**進行編結。

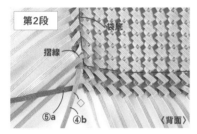

第2段　袋底　摺線　⑤a　④b　〈背面〉

7 以⑤a編至轉角前。將④b的增目紙藤對摺，穿入第1段側幅邊端的結目內側。
※⑤a上方摺疊長度等同前段4目份。
※依P.25「錯開袋身的起編處」的訣竅進行編結。

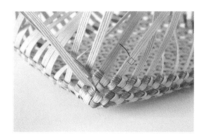

8 將1條④b增目紙藤（◇）往正面穿出，當作b繩編結1目。
※④b增目紙藤的另一端依原本方式編結。
※第2段以後的轉角處進行基本編結即可，縫隙不作成三角形。

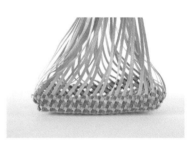

9 其餘3處轉角作法皆同步驟**7**、**8**，加入④b增目紙藤，繼續編結一圈（增加4目）。

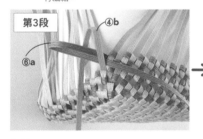

第3段　④b　⑥a

10 以⑥a編結。轉角處以步驟**8**維持原編結方式的④b增目紙藤作為b繩，進行編結（增加4目）。
※⑥a上方摺疊長度等同前段4目份。

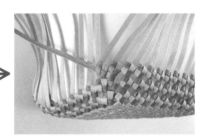

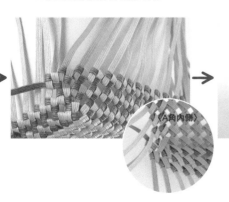

〈A角內側〉

11 A角作法同步驟**5**，彎摺a繩，穿入1條b繩進行編結。

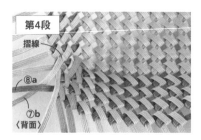

12 以⑧a編至轉角前。將⑦b增目紙藤對摺，穿入第3段側幅邊端的結目內側。依步驟**8**至**11**的相同方式進行編結。
※⑧a上方摺疊長度等同前段4目份。

13 其餘3處轉角作法皆同步驟**12**，加入⑦b增目紙藤，繼續編結一圈（增加4目）。

14 以⑨a編結。轉角處以步驟**12**維持原編結方式的⑦b增目紙藤作為b繩，進行編結（增加4目）。
※⑨a上方摺疊長度等同前段4目份。

● 袋口的收邊處理

15 第6至第16段分別以⑨a編結。
※⑨a上方摺疊長度等同前段4目份。

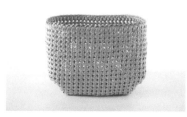

16 作法同P.42「迷你馬歇爾包」步驟**12**至**19**。

● 組裝提把

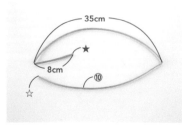

17 如圖示在兩處摺疊⑩的提把內繩。

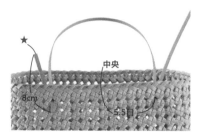

18 兩端由背面穿至正面，往下挑1段再穿回背面。

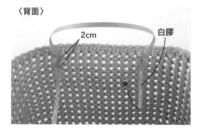

19 背面的摺線兩端皆預留2cm，其餘如圖示塗上白膠。

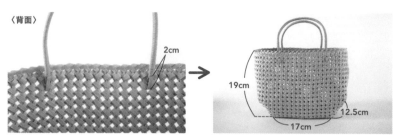

20 依P.33「格紋提籃」步驟**30**至**36**的相同方式，黏貼⑪提把外繩。使用⑫捲繩從邊端2cm處纏繞至另一端，完成。
※⑪提把外繩的繩端摺疊8cm。

莓果小提籃　_{photo：P.17}



◎ 材料

紙藤帶30m卷（No.34／杏色）…1卷
5m卷…2卷
紙藤帶30m卷（No.44／漆黑）…1卷

◎ 紙藤寬度＆條數　※①至⑧、⑬至⑳為編結用紙藤。

本体／皆為杏色

①a	6股寬232cm 1條
②a	6股寬224cm 2條
③a	6股寬216cm 2條
④b・c	6股寬200cm 各5條
⑤b・c	6股寬192cm 各2條
⑥b・c	6股寬184cm 各2條
⑦a	6股寬240cm 8條
⑧b增目紙藤	6股寬80cm 6條
⑨提把內繩	5股寬70cm 2條
⑩提把外繩	5股寬71cm 2條
⑪捲繩	2股寬290cm 2條
⑫接環用繩	3股寬15cm 8條

上蓋／皆為漆黑

⑬a	5股寬98cm 1條
⑭a	5股寬91cm 2條
⑮a	5股寬85cm 2條
⑯a	5股寬78cm 2條
⑰b・c	5股寬72cm 各5條
⑱b・c	5股寬65cm 各2條
⑲b・c	5股寬59cm 各2條
⑳b・c	5股寬52cm 各2條
㉑邊緣飾繩	3股寬280cm 2條
㉒鈕釦用繩	4股寬 30cm 3條
㉓鈕釦接繩	2股寬30cm 1條
㉔上蓋接繩	3股寬30cm 2條
㉕釦繩	2股寬50cm 1條

◎ 裁剪圖　　餘份＝▨

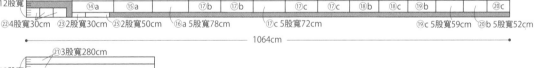

〔30m卷〕杏色

12股寬	①a 6股寬232cm	②a 6股寬224cm	③a 6股寬216cm	④b 6股寬200cm	④b
		②a	③a	④b	④b

1072cm

12股寬	④b 6股寬200cm	④c	④c	⑤b 6股寬192cm	⑤c 6股寬192cm	⑥b 6股寬184cm
	④c 6股寬200cm	④c	④c	⑤b	⑤c	⑥b

1168cm

12股寬	⑦a 6股寬240cm	⑦a	⑦a
	⑦a	⑦a	⑦a

720cm

〔5m卷〕×2 杏色

12股寬	⑦a 6股寬240cm	⑧b 6股寬80cm	⑧b	⑧b
	⑦a	⑧b	⑧b	⑧b

480cm

⑫3股寬15cm×8條　⑪2股寬290cm

12股寬	⑥c 6股寬184cm		
	⑥c	⑨5股寬70cm	⑩5股寬71cm

474cm

〔30m卷〕漆黑色

12股寬	⑬a 5股寬98cm	⑭a 5股寬91cm	⑮a 5股寬85cm	⑰b 5股寬72cm		⑱b 5股寬65cm	⑱c 5股寬65cm	⑲b 5股寬59cm	⑳c 5股寬52cm	
		⑭a	⑮a	⑯a	⑰b	⑰b	⑰c	⑰c	⑲c	⑳b
	㉒4股寬30cm ㉓2股寬30cm ㉕2股寬50cm ⑯a 5股寬78cm	⑰c 5股寬72cm						⑳c		

1064cm

12股寬	㉑3股寬280cm	
	㉔3股寬30cm	

280cm

◎ 作法　※為了更淺顯易懂，部分紙藤改以其他顏色進行示範。

● 裁剪・分割紙藤帶

參照「裁剪圖」將紙藤帶裁剪、分割成指定的長寬。

≫參照P.24「紙藤帶的裁剪・分割」。

● 製作袋底　※無指定的情況下，紙藤皆是對摺進行編結。

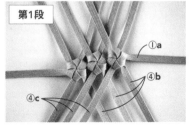

第1段

1 以①a與④b・c編織中央的1目。再以④b・c編結2目。

≫參照P.28「花結基本技法」步驟**1**至**9**。

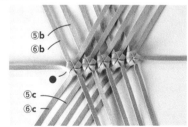

2 以⑤b・c編結1目，以⑥b・c編結1目。

※⑤⑥b繩紙藤上方皆是對齊前一結目的b繩長度後摺疊，c繩上方則是短於前一結目的c繩8cm。

≫參照P.29「紙藤摺法」。

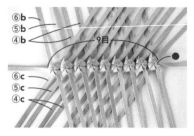

3 旋轉180°，同步驟**1·2**，分別以④b·c編結2目，以⑤b·c編結1目，以⑥b·c編結1目。完成第1段。

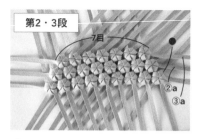

4 第2段是以②a編結8目，第3段以③a編結7目。
※②a、③a上方對齊前段的a繩長度後摺疊。
≫參照P.28「花結基本技法」步驟10至12。

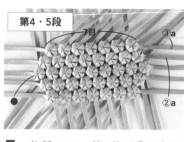

5 旋轉180°，第4段以②a編結8目，第5段以③a編結7目。完成袋底。

● **製作袋身**

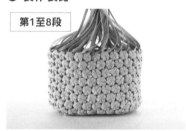

6 以⑦a由長邊中央開始編結，在6處轉角加入⑧b增目紙藤編結一圈。再以⑦a編結8段，轉角不增加結目。
※⑦a上方摺疊長度等同前段4目份。
參照P.29「紙藤摺法」，與P.35「花結基礎編結的籃子」步驟**11**至**22**。

● **袋口的收邊處理**

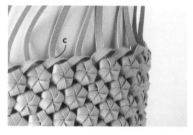

7 將c繩穿過右側紙藤的前側，再穿入背面。

8 穿入背面的1條紙藤內側。

9 反摺之後，再次穿入步驟**8**的紙藤，與下方2條紙藤，裁剪多餘部分。

10 b繩朝背面彎摺，如圖示從背面左側的1條紙藤旁穿出至正面。

11 通過正面的2條紙藤，裁剪多餘部分。

● **組裝提把**

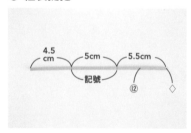

12 在8條⑫接環用繩上作記號。

13 ⑫接環用繩單面塗上白膠，記號與繩端對齊黏合，作成3層的圓形。完成接環用繩。共製作4個。

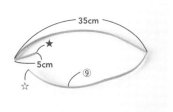

14 如圖示在兩處摺疊⑨的提把內繩。

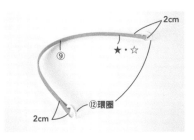

15 提把內繩兩摺線處分別穿入1個步驟**13**的接環，摺線兩側各預留2cm後，塗上白膠黏合。

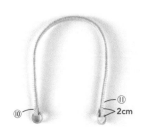

16 黏貼⑩提把外繩，⑪捲繩纏繞至邊緣2cm處。
≫參照P.33「格紋提籃」步驟**31**至**35**。

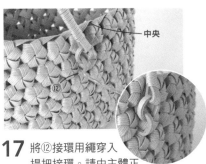

17 將⑫接環用繩穿入提把接環。請由主體正面穿入至背面，並且依步驟**13**的相同方式製作。

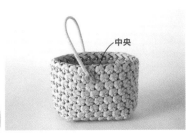

18 提把另一側作法同步驟**17**。

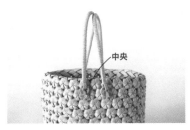

19 另一條提把依步驟**14**至**18**的作法製作。

● **製作上蓋**

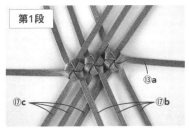

第1段

20 以⑬a與⑰b・c編織中央的1目。再以⑰b・c編結2目。

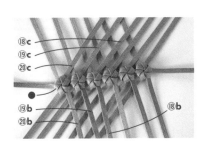

21 以⑱b・c編結1目，以⑲b・c編結1目，以⑳b・c編結1目。
※⑱⑲⑳的b繩上方皆對齊前一結目的b繩長度摺疊，c繩上方則短於前一結目的c繩7cm摺疊。

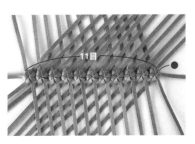

22 旋轉180°，依步驟**20**・**21**以⑰b・c編結2目，以⑱b・c編結1目，以⑲b・c編結1目，以⑳b・c編結1目。完成第1段。

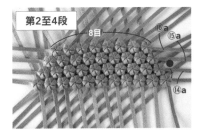

第2至4段

23 第2段以⑭a編結10目，第3段以⑮a編結9目，第4段以⑯a編結8目。

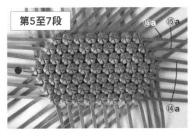

第5至7段

24 旋轉180°，第5段以⑭a編結10目，第6段以⑮a編結9目，第7段以⑯a編結8目。

25 將袋口編結多餘的紙藤穿入背面的3條紙藤內，裁剪多餘部分。
≫參照P.37「花結基本籃」步驟**24**・**25**。

● 上蓋的緣編

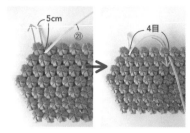

26 進行緣編。㉑邊緣飾繩從邊端花結的下方，如圖示由正面穿至背面，繩端露出5cm。跳過4目花結，從背面穿至正面。

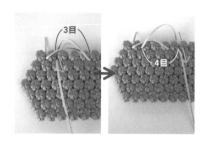

27 往回3目，同樣從背面穿至正面。接著再往前跳過4目，從背面穿至正面。

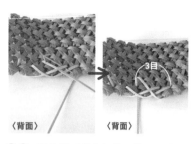

28 穿至背面紙藤如箭頭指示，由右至左穿入斜向的渡繩，從第2條紙藤下方，往回第3目之處穿出至正面。

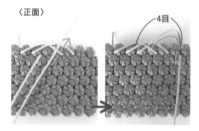

29 接著穿入右起第2條斜向渡繩的紙藤下方，往前跳過4目，從背面穿至正面。

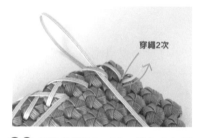

30 重複步驟**28．29**，轉角處如圖示在同一位置穿繩2次。

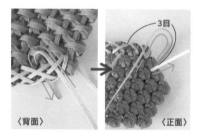

31 接著，在背面穿入右起第2條斜向渡繩的紙藤下方，往回2目，穿出至正面。穿入正面右起第2條斜向渡繩的紙藤下方，往前跳過3目，從背面穿至正面。

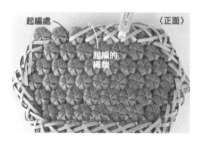

32 依步驟**28**至**31**編織至起編處附近。將預留的5cm繩端往正面穿出，並且以洗衣夾固定。

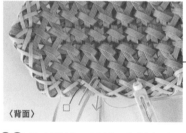

33 依步驟**28．29**編至起編處前。穿入背面斜向渡繩的起編紙藤（□）下方，再穿出至正面。

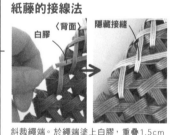

紙藤的接線法

斜裁繩端。於繩端塗上白膠，重疊1.5cm黏合。只要將紙藤接縫處藏於繩下，即可完成美麗的作品。

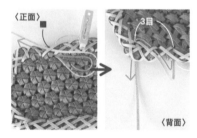

34 穿過正面斜向的起編紙藤（■）下方後，再穿入背面斜向渡繩的紙藤下方，往回3目穿出至正面。

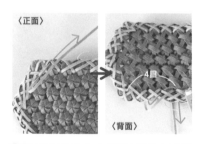

35 將繩端穿入右起第2條斜向渡繩的紙藤下方，再穿過背面的紙藤下方，往前跳過4目穿出至正面。

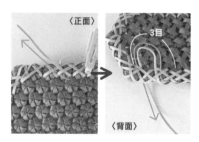

36 穿過正面斜向渡繩的紙藤下方。穿入背面斜向渡繩的紙藤下方，再往回3目穿出至正面。

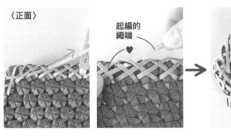

37 穿過正面斜向渡繩的紙藤下方，收緊紙藤。為了與上方紙藤（♥）呈平行狀，因此需裁剪紙藤，塗上白膠。與起編的繩端黏合。

裁剪多餘部分。

38 於㉕鈕釦固定用繩上作記號。

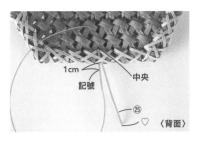

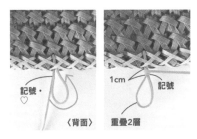

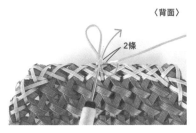

39 ㉕鈕釦固定用繩如同包夾緣編般，穿入上蓋的結目之間。
※從緣編邊飾繩下方穿過。

40 繩端（♡）對齊記號黏貼。另一端再次重疊1圈後黏貼。餘下紙藤則由上蓋邊緣開始，緊密不留間隙的纏繞1cm。

41 纏繞結束時，塗上白膠，穿過纏繞的2條份，收緊紙藤。裁剪多餘部分。

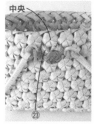

● 組裝上蓋

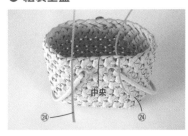

42 以3條㉒鈕釦用繩製作鈕釦，再穿入㉓鈕釦接繩。
≫鈕釦參照P.76「花朵手拿包」的步驟**16**至**22**製作。

43 將㉓鈕釦接繩穿入主體，在背面作固定結。預留1cm之後剪斷，於結目塗上白膠固定。

44 沒有安裝鈕釦的主體側，將2條㉔上蓋接繩穿入緣編紙藤的下方。

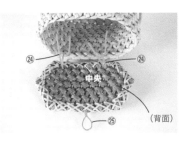

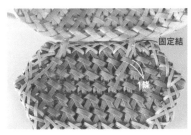

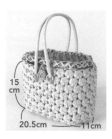

45 2條接繩繼續穿入上蓋沒有安裝㉕鈕釦的那側。接著再一次通過主體與上蓋。

46 作固定結之後，將繩端穿過背面的1條紙藤內側，裁剪多餘部分。
※為順利開關上蓋，請先調整打結處的位置，再行打結。

47 完成。

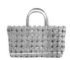

野餐籃 `photo：P.13`

◎ 材料

紙藤帶30m卷（No.1A／白木）…2卷・
　5m卷…1卷

紙藤帶30m卷（No.28／紅色B）…1卷

◎ 紙藤寬度＆條數　※指定以外皆為紅色B。　※①至⑥為編結用紙藤。

①a…… 12股寬　305cm 5條（白木）		⑥a……………………12股寬　380cm 1條	
②a…… 12股寬　305cm 2條		⑦提把內繩……12股寬　240cm 1條	
③b…… 12股寬　270cm 9條（白木）		⑧提把外繩……12股寬　36cm 4條	
④b…… 12股寬　270cm 1條		⑨捲繩…………2股寬　540cm 2條	
⑤a…… 12股寬　380cm 6條（白木）			

◎ 裁剪圖　餘份＝ ▨

〔30m卷〕×2 白木

12股寬	①a 12股寬 305cm	①a	①a	①a	①a	③b 12股寬 270cm	③b	③b

← 2335cm →

12股寬	③b 12股寬 270cm	③b		12股寬	③b 12股寬 270cm	③b	③b	③b	⑤a 12股寬380cm

← 540cm →　　　← 1460cm →

〔5m卷〕白木

12股寬	⑤a 12股寬380cm	⑤a	⑤a	⑤a		12股寬	⑤a 12股寬380cm

← 1520cm →　　← 380cm →

〔30m卷〕紅色B

12股寬	②a 12股寬305cm	②a	④b 12股寬 270cm	⑥a 12股寬 380cm	⑦12股寬 240cm	⑧12股寬36cm	⑨2股寬540cm

← 2184cm →

◎ 作法　※為了更淺顯易懂，部分紙藤改以其他顏色進行示範。

● 裁剪・分割紙藤帶

參照「裁剪圖」將紙藤帶裁剪、分割
成指定的長寬。

≫參照P.24「紙藤帶的裁剪・分割」。

● 製作袋底　※無指定的情況下，紙藤皆是對摺進行編結。

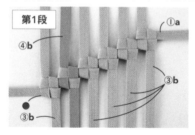

第1段

1 以①a與③b編織中央的1目。再
以③b編結3目，以④b編結1
目，以③b編結1目。

≫參照P.26「四疊結基本技法」步驟1
至9。

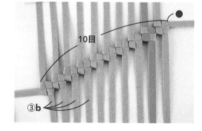

10目

2 旋轉180°，以③b編結4目。完成
第1段。

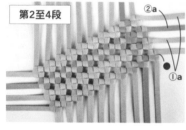

第2至4段

3 第2段使用①a，第3段用②a，
第4段用①a各自編結10目。

※紙藤上方一律對齊前段的a繩長度後摺
　疊。

≫參照P.27「四疊結基本技法」步驟
10・11與「紙藤摺法」。

第5至7段

4 旋轉180°，作法同步驟3，第5
段使用①a，第6段使用②a，第
7段使用①a各自編結10目。完
成袋底。

● 製作袋身　※第1段的起編請參照 P.31的步驟12・13。

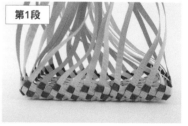

第1段

5 將袋底延伸的紙藤當作b繩，包
夾⑤a，編結至起編處的3目之
前。轉角作法同P.31步驟15至
17，止編的3目則依P.32步驟19
至23進行編結。

※起編上方摺疊長度等同前段4目份。

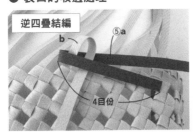

● 袋口的收邊處理

逆四疊結編

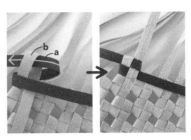

第2至6段

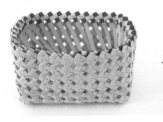

6 接下來以步驟**5**的相同作法,以⑥a編結1段,以⑤a編結4段。完成袋身。
　　※紙藤上方摺疊長度等同前段4目份。
　　※第2段以後的轉角處進行基本編結即可,縫隙不作成三角形。
　　※依P.25「錯開袋身的起編處」的訣竅進行編結。

7 取一條新的⑤a,上方摺疊長度等同第6段4目份,並且包夾輕輕往下彎摺的b繩。

8 將下方的a繩穿過b繩形成的繩圈中。再將b繩穿過a繩形成的繩圈中,收緊。

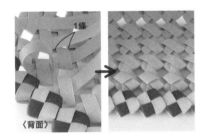

9 重複步驟**7**·**8**,編結一圈至起編處的3目之前。再依P.32步驟**19**至**23**的作法進行。

小技巧

編織逆四疊結時請看著背面製作,這樣只要彎摺紙藤進行編結即可,會容易許多。

〈背面〉彎摺

10 將b繩穿過背面(第5段)的1條紙藤內側。

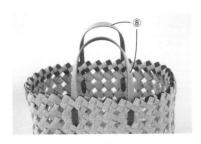

11 往上反摺之後,再次穿入步驟**10**與下方的1條紙藤,裁剪多餘部分。

● 組裝提把

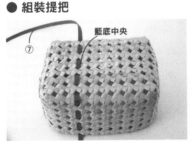

12 ⑦提把內繩由籃底中央一側開始,每隔1段交互穿出、穿入至籃口為止。

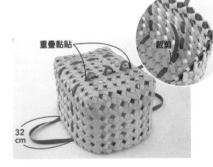

13 為了將提把的長度調整至32cm,因此兩端穿繩一圈後,在籃底交會重疊。在底側塗上白膠,疊合黏貼。多餘部分收於背面裁剪。

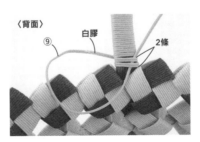

14 將2條⑧提把外繩重疊貼合,再黏貼於提把外側。

15 依P.33「格紋提籃」步驟**34**·**35**纏繞⑨捲繩。纏繞結束時,將捲繩穿過背面的2條紙藤內,並於捲繩背面塗上白膠,用力收緊之後,沿提把邊緣裁剪。

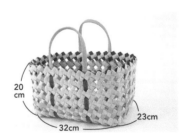

16 餘下半邊的提把作法同步驟**15**。另一側提把作法同步驟**15**·**16**。製作完成。

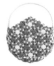

雪花結晶籃 〔photo：P.15〕

◎ 材料

紙藤帶30m卷
（No.43／珍珠白）…1卷
紙藤帶30m卷
（No.35／水晶藍）…1卷

◎ 紙藤寬度＆條數

※指定以外皆為珍珠白。　※①至⑤為編結用紙藤。

①a・b・c…6股寬　148cm　各2條
②a・b・c…6股寬　140cm　各4條（水晶藍）
③a・b・c…6股寬　132cm　各4條（水晶藍）
④a・b・c…6股寬　122cm　各4條
⑤a・b・c…6股寬　116cm　各4條（水晶藍）

⑥提把內繩…6股寬　67cm　1條
⑦提把外繩…6股寬　68cm　1條
⑧補強內繩…4股寬　69cm　1條
⑨捲繩………2股寬　300cm　1條

◎ 裁剪圖　餘份＝ ▨

〔30m卷〕珍珠白

12股寬	①a 6股寬148cm	①b 6股寬148cm	①c 6股寬148cm	④a 6股寬122cm	④b 6股寬122cm	④c 6股寬122cm	⑥6股寬67cm	⑧4股寬69cm
				④a		④b	④c	
	①a	①b	①c	④a	④a	④b	④b	④c
							⑦6股寬68cm	⑨2股寬300cm

1544cm

〔30m卷〕水晶藍

12股寬	②a 6股寬140cm	②b 6股寬140cm	②c 6股寬140cm	⑤a 6股寬116cm			
		②a	②b	②c	⑤a		
	②a	②a	②b	②c	②c	⑤a	⑤a

1072cm

12股寬	⑤b 6股寬116cm	⑤c 6股寬116cm	③a 6股寬132cm	③b 6股寬132cm	③c 6股寬132cm					
	⑤b		⑤c		③a		③b		③c	
	⑤b	⑤b	⑤c	⑤c	③a	③a	③b	③b	③c	③c

1256cm

◎ 作法　※為了更淺顯易懂，部分紙藤改以其他顏色進行示範。

● 裁剪・分割紙藤帶

參照「裁剪圖」將紙藤帶裁剪、分割成指定的長寬。
≫參照P.24「紙藤帶的裁剪・分割」。

● 製作前・後袋身　※無指定的情況下，紙藤皆是對摺進行編結。

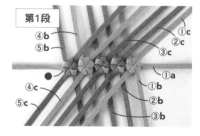

第1段

1 以①a・b・c編織中央的1目。再以②b・c編結1目，以③b・c編結1目，以④b・c編結1目，以⑤b・c編結1目。※②③④⑤c紙藤上方皆為短於前一結目的c繩8cm摺疊。
≫參照P.28「花結基本技法」步驟1至9。

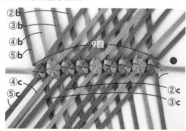

第1段

9目

2 旋轉180°，同步驟**1**作法，以②b・c編結1目，以③b・c編結1目，以④b・c編結1目，以⑤b・c編結1目。完成第1段。

● 製作側幅

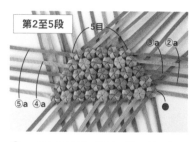

第2至5段

5目

3 第2段以②a編結8目，第3段以③a編結7目，第4段以④a編結6目，第5段以⑤a編結5目。
※上方紙藤一律對齊前段a繩長度後摺疊。
≫參照P.28「花結基本技法」步驟10至12。

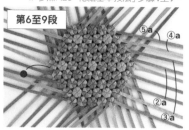

第6至9段

4 旋轉180°，第6段以②a編結8目，第7段以③a編結7目，第8段以④a編結6目，第9段以⑤a編結5目。以相同方式再製作一片。
※上方紙藤一律對齊前段a繩長度後摺疊。

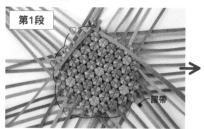

第1段

腰帶

5 為了使轉角朝上，需要改變方向，因此在1處轉角旁黏貼作為記號的膠帶。分別在4個邊（♡）編結4目四疊結。
≫參照P.26「四疊結基本技法」步驟1至9。

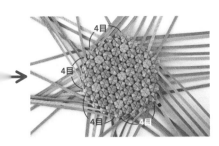

※為了更淺顯易懂，因此以平坦狀的袋身進行解
　說，實際為立起狀態。

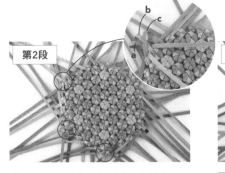

6 分別於3處轉角編織1目花結。

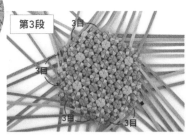

7 分別於4個邊（♡）各自編織3
目四疊結。

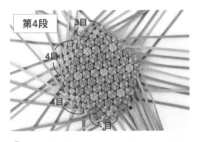

8 在步驟**7**上方的4個邊，如圖編
織四疊結。

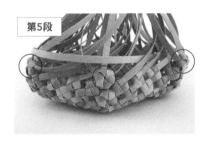

9 分別在步驟**6**的3處轉角編織1目
花結。

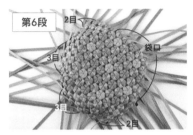

10 跳過第5段的花結，如圖示在4
個邊（♡）編織四疊結（A）。
另1片（B）也是依步驟**5**至**8**的
方式製作。

● **對齊側幅**

〈背面〉

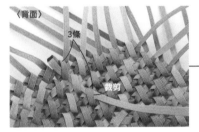

11 袋口（邊緣為花結的2邊）進行
收邊處理。將袋口朝同一方向的
多餘紙藤，一一穿入背面的3條
內側，裁剪多餘部分。

小技巧

穿入紙藤收緊
時，只要穿入
一條1股寬的
紙藤，就不至
於拉得太緊，
得以完成美麗
的作品。

〈背面〉

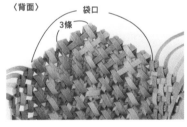

12 另一個方向的紙藤也同樣穿入3
條內側，裁剪多餘部分。另一片
也是以相同方式進行作業。

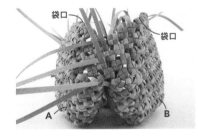

13 將前（A）・後（B）袋身背面
相對疊合，對齊袋口，進行作
業。A側的紙藤往內穿入，B側
的紙藤則往外穿出。

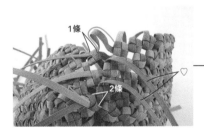

14 袋口與側幅上端以外的4個邊，
分別進行收邊處理。B側花結的
紙藤穿入A側2條內，往四疊結
橫向延伸的紙藤則穿入A側1
條。

側幅上端分別保留A・B繩各
3條。

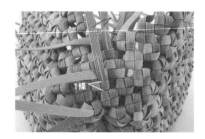

15 將B側四疊結縱向延伸的2條紙藤，分別穿入上方的1條。

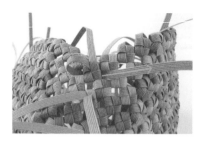

16 將步驟**14**穿入A側的橫向紙藤反摺，依箭頭穿入背面，再往正面穿出。

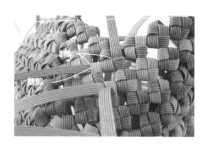

17 穿入2條，裁剪多餘部分。

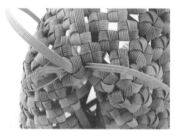

18 將步驟**14**穿入A側的花結紙藤，依箭頭穿入背面後，再往正面穿出。

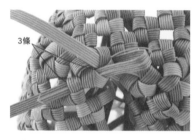

19 穿入3條，裁剪多餘部分。

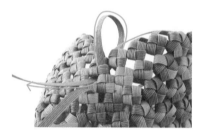

20 步驟**15**縱向延伸的紙藤，依箭頭穿入背面後，再往正面穿出。

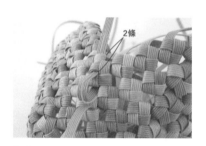

21 穿入2條，裁剪多餘部分。

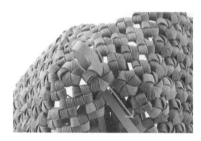

22 將花結多餘的紙藤穿入背面再穿出。

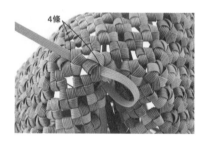

23 穿入4條，裁剪多餘部分。

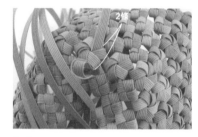

24 花結下側，四疊結縱向延伸的紙藤穿入上側花結的2條後，再穿出。

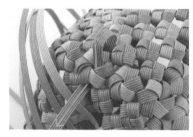

25 由花結上方的縫隙穿入背面，再往外側穿出。

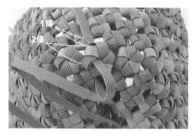

26 穿入花結的2條與四疊結的1條紙藤內，裁剪多餘部分。

● 進行側幅上端的收邊

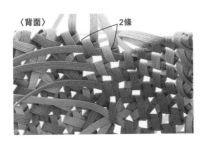

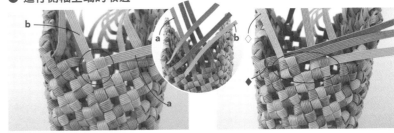

27 完成一邊時，將提籃背面的紙藤穿入鄰近的2條紙藤內側，裁剪多餘部分。依步驟**14**至**27**，處理袋口與側幅以外的其餘3邊（♡），進行收邊。

28 以步驟**14**保留的側幅中央2條（a・b）編織1目四疊結。

29 在上方編織2目四疊結。

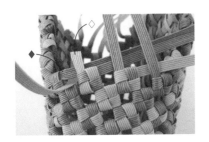

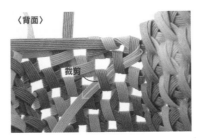

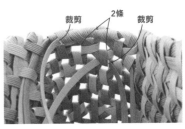

30 左端朝向上方的紙藤（◇），在往右延伸的紙藤（◆）上纏繞1圈。

31 穿過背面邊緣的1條之後反摺，往下穿入2條，裁剪多餘部分。參照步驟**30・31**，將朝向上方的紙藤，在往右延伸的紙藤上纏繞2圈（右端為1圈）。

32 僅在背面纏繞1圈，並且穿入2條內側。邊緣最內側的紙藤裁剪多餘部分。

● 組裝提把

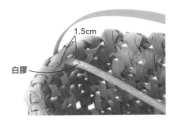

33 如圖示在兩處摺疊⑥提把內繩。

34 兩端分別從側幅中央的正面穿入背面。

35 依P.33「格紋提籃」步驟**29**至**33**的作法進行。⑥是將背面摺線的兩端預留1.5cm，塗上白膠。

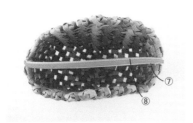

36 將⑧提把補強用繩黏貼於⑦提把外繩的中央。

37 依P.33「格紋提籃」步驟**34**至**36**的作法纏繞⑨捲繩。完成。

 ## 鏤空網籃　`photo：P.19`

◎ 材料
紙藤帶30m卷（K2008_30／琉璃色）…1卷

◎ 紙藤寬度＆條數　※①至⑩為編結用紙藤。

①a	2股寬	171cm	1條	⑨a	2股寬	61cm	2條
②a	2股寬	165cm	2條	⑩a	2股寬	55cm	2條
③b・c	2股寬	138cm	各7條	⑪緣口用繩	6股寬	16cm	6條
④b・c	2股寬	132cm	各2條	⑫緣脇邊繩	6股寬	40cm	2條
⑤a	2股寬	154cm	4條	⑬邊緣外繩	6股寬	130cm	1條
⑥b增目紙藤	2股寬	61cm	6條	⑭提把芯繩	6股寬	26cm	2條
⑦a	2股寬	72cm	2條	⑮邊緣內繩	6股寬	129cm	1條
⑧a	2股寬	66cm	2條	⑯捲繩	2股寬	450cm	2條

※量尺用繩一律裁成10cm長。
　3條12股寬，8・6・2股寬各1條。

◎ 裁剪圖　餘份＝▨　※不包含量尺用繩

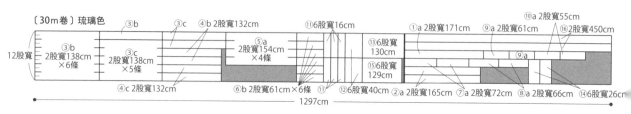

◎ 作法　※為了更淺顯易懂，部分紙藤改以其他顏色進行示範。

● 裁剪・分割紙藤帶

參照「裁剪圖」將紙藤帶裁剪、分割成指定的長寬。
≫參照P.24「紙藤帶的裁剪・分割」。

● 製作袋底　※無指定的情況下，紙藤皆是對摺進行編結。

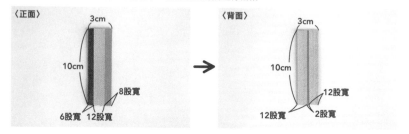

1 製作量尺。正面與背面各3條，共計6條，以白膠拼貼成片。
※若湊不成3cm寬，請增減紙藤，調整成3cm。

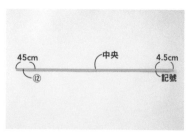

2 在⑫緣脇邊繩的中央與兩端4.5cm處作記號。

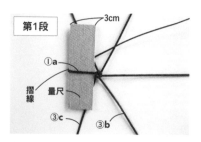

3 以①a與③b・c編織中央的1目。左側的①a包夾量尺，作出摺線。
≫參照P.28「花結基本技法」步驟**1**至**5**。

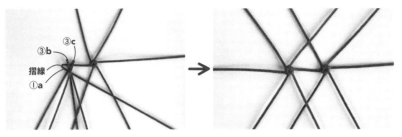
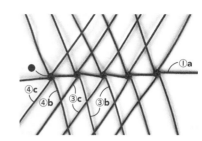

4 摺線處以③b‧c編結第2目。
≫參照P.28「花結基本技法」步驟6至
9。

5 以③b‧c編結2目，以④b‧c編結1目，再依步驟**3‧4**，以量尺在①a上作出摺線，進行編結。
※④b上方對齊前一結目的b繩後摺疊，④c上方則是短於前一結目的c繩6cm。
≫參照P.29「紙藤摺法」。

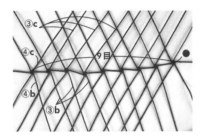

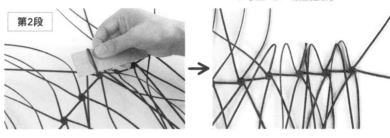

6 旋轉180°，以③b‧c編結3目，以④b‧c編結1目，同步驟**3**利用量尺作出摺線後，繼續編結。完成第1段。
※④**b‧c**摺疊方式同步驟**5**。

7 b‧c繩（兩端除外）全部以量尺作出摺線。

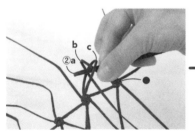
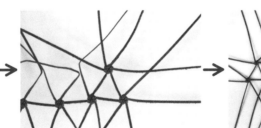

8 在摺線處進行編結，以②a編結8目。每1目皆以量尺在②a作出摺線，再行編結。
※②a上方對齊前段的a繩長度後摺疊。

≫參照P.28「花結基本技法」步驟**10**至**12**。

● **製作袋身**

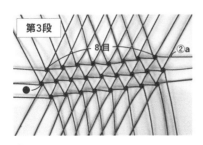
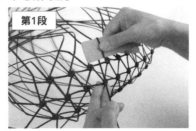
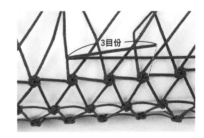

9 旋轉180°，依步驟**7‧8**作法，以②a編結8目。完成袋底。

10 b‧c繩皆以量尺作出摺線。

11 ⑤a摺疊長度等同前段3目份。
≫參照P.29「紙藤摺法」。

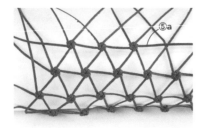

12 將袋底延伸的紙藤當作b‧c
繩，包夾⑤a，編至轉角前。

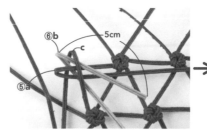

13 ⑥b增目紙藤上方的摺疊長度為
5cm，作為b繩，編結1目。

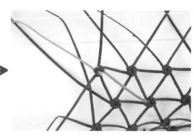

〈背面〉

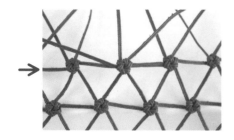

14 ⑥b增目紙藤的短側繩端穿至背
面，並穿入1條紙藤內側。
※編結下一段時，一併包裹編結。

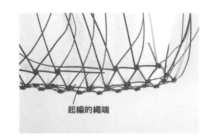

15 其餘5處轉角作法同步驟**13**‧
14，一邊加入⑥b增目紙藤，一
邊編結至起編處的2目前。

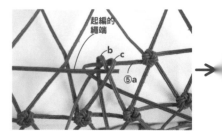

16 包夾預留的起編a繩繩端，編結
2目。

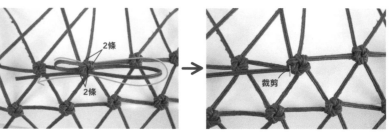

17 繩端穿入2條起編的結目，穿至
背面再繞至正面，再次穿入結目
2條。裁剪多餘部分。

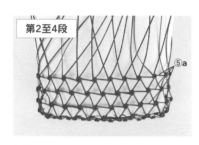

18 第2至第4段依步驟**10**至**12**‧**16**
‧**17**，以⑤a編結3段。
※依P.25「錯開袋身的起編處」的訣竅進
行編結。

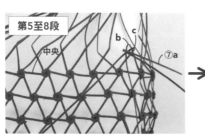

19 第5段是使用⑦a，上方的摺疊
長度為12cm，編結9目。

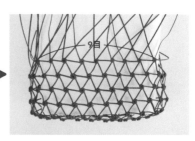

● 袋口的收邊處理・組裝提把。

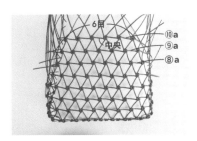

20 依步驟**19**的作法進行，第6段以⑧a編結8目，第7段以⑨a編結7目，第8段則以⑩a編結6目。另一側同樣依步驟**19・20**的作法進行編結。

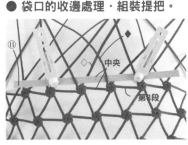

21 在⑪緣口用繩的中央作記號。將⑪與袋口中央對齊，以洗衣夾固定。

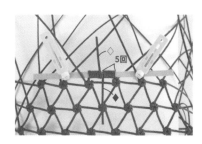

22 袋口編結多餘的紙藤（◇・◆），避免重疊的各纏繞5次。

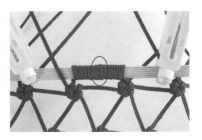

23 繩端斜剪，拼接貼合。

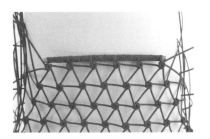

24 繼續依步驟**22・23**的作法，在緣口用繩上進行纏繞。

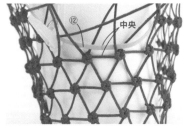

25 將⑫緣脇邊繩對齊側幅中央。

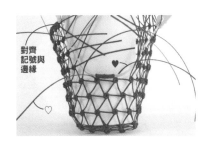

26 將步驟**2**的記號對齊脇邊左右兩端。依步驟**22・23**的相同作法，將中央兩旁的紙藤各纏繞5次，兩側相鄰的紙藤（♡・♥）則是各纏繞7次。

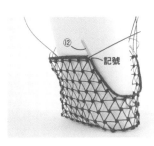

27 其餘紙藤依步驟**22・23**各纏繞5次。繩端皆斜裁後拼接黏合。

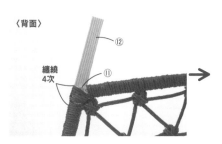

28 將⑪・⑫重疊的部分黏合固定，以剩餘紙藤纏繞4次後，裁剪多餘部分，黏貼固定於背面。另一側作法同步驟**21**至**28**。

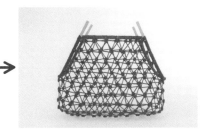

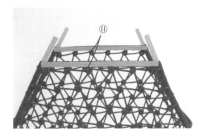

29 將⑪緣口用繩分別黏貼於邊緣的正面與背面。

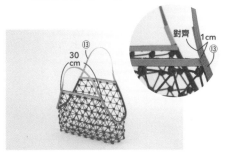

30 ⑬邊緣外繩的一端突出邊緣外側1cm，將提把黏貼1圈，長度調整成30cm。兩端對齊貼合後裁剪多餘部分。

71

31 在⑬邊緣外繩的內側黏貼⑭提把芯繩，為了保持平整，與⑫緣脇邊繩貼齊後裁剪多餘部分。

32 在步驟**31**的內側黏貼⑮邊緣內繩，起始處與⑬邊緣外繩相對，兩端對齊後裁剪多餘部分。

33 將⑯捲繩中央與提把中央對齊，依箭頭方向緊密不留間隙的往邊端的纏繞。在提把邊端交叉。

34 袋口部分則是每個結目之間斜向纏繞2次，之後紙藤暫休。

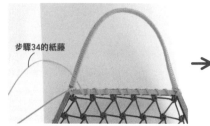

35 提把餘下半邊同樣依步驟**33**，使用⑯捲繩進行作業。接著在脇邊的每個結目之間斜向纏繞2次，紙藤同樣暫休。

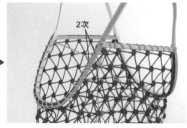

另一條提把同樣以步驟**33**至**35**的方式製作。

36 將步驟**34**暫休的紙藤穿至提把內側，於袋口邊緣穿出。

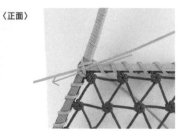

37 穿過交叉的1條之後，再穿過背面的1條。在紙藤的內側塗上白膠，收緊之後沿紙藤邊緣裁剪。

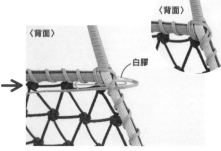

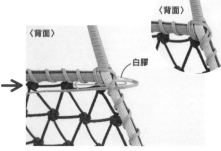

38 其餘3處作法同步驟**36**‧**37**。製作完成。

● 圓編

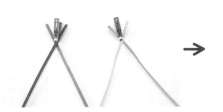 →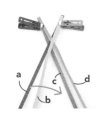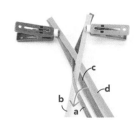

1 取2條提把用繩，繩端呈V字形，左側在上重疊固定。另外2條也以相同方式處理。

2 步驟**1**的兩組紙藤如圖疊放，重新固定。將a繩置於b與c之間。

3 將c繩置於b與a之間。

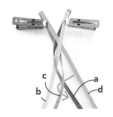 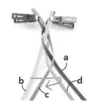 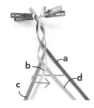

4 d繩由下方穿過b與c之間，再置於c與a之間。

5 b繩由下方穿過d與a之間，再置於c與d之間。

6 a繩由下方穿過c與b之間，再置於b與d之間。

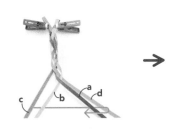 →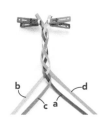

7 c繩由下方穿過a與d之間，再置於b與a之間。

編織途中一邊收緊一邊進行，即可完成漂亮的作品。

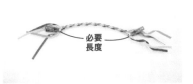

8 重複步驟**4**至**7**，編至提把的另一端。藉由解開兩端的編織，來調整最終的必要長度。

花朵手拿包 photo：P.18

◎ 材料

紙藤帶30m卷・5m卷
（No.43／珍珠白）…各1卷

◎ 紙藤寬度＆條數　※①至⑰為編結用紙藤。

①a	4股寬	250cm	1條	⑪a	4股寬	190cm	9條
②b・c	4股寬	180cm	各4本	⑫a	4股寬	105cm	4條
③b	4股寬	180cm	4條	⑬a	4股寬	100cm	4條
④c	4股寬	180cm	2條	⑭a	4股寬	95cm	1條
⑤b	4股寬	146cm	4條	⑮b・c	4股寬	55cm	各1條
⑥c	4股寬	226cm	4條	⑯b・c	4股寬	45cm	各1條
⑦c	4股寬	146cm	5條	⑰b・c	4股寬	35cm	各1條
⑧b	4股寬	226cm	3條	⑱鈕釦用繩	4股寬	30cm	3條
⑨b增目紙藤	4股寬	65cm	3條	⑲鈕釦接繩	2股寬	30cm	1條
⑩b增目紙藤	4股寬	110cm	3條	⑳固定用繩	2股寬	50cm	1條

◎ 裁剪圖　　餘份＝▨

〔30m卷〕珍珠白

12股寬	①a 4股寬250cm	②b	②c	③b 4股寬180cm	③b	⑤b 4股寬146cm	⑤b
	②b 4股寬180cm	②b	②c	③b	④c 4股寬180cm	⑤b	⑦c 4股寬146cm
	②b 4股寬180cm	②c 4股寬180cm	②c	③b	④c	⑤b	⑦c
	⑨b 4股寬65cm			1262cm			

12股寬	⑦c 4股寬146cm	⑥c 4股寬226cm	⑥c	⑩b 4股寬110cm	⑧b	⑯c 4股寬45cm ⑯b 4股寬45cm	⑮b 4股寬55cm ⑮c 4股寬55cm	⑨b 4股寬65cm
	⑦c	⑥c	⑧b 4股寬226cm		⑩b			⑪a 4股寬190cm
	⑦c	⑥c	⑧b		⑩b			⑪a

⑲2股寬30cm　⑳2股寬50cm　⑱4股寬30cm　⑰c 4股寬35cm
⑰b 4股寬35cm
1189cm

12股寬	⑫a 4股寬105cm	⑬a 4股寬100cm	
	⑪a 4股寬190cm	⑫a	⑬a
	⑪a	⑫a	⑬a
	⑪a	⑫a	⑬a
			⑭a 4股寬95cm
	500cm		

〔5m卷〕珍珠白

12股寬	⑪a 4股寬190cm
	⑪a
	⑪a
	190cm

◎ 作法　※為了更淺顯易懂，部分紙藤改以其他顏色進行示範。

● 裁剪・分割紙藤帶

參照「裁剪圖」將紙藤帶裁剪、分割成指定的長寬。
≫參照P.24「紙藤帶的裁剪・分割」。

● 製作袋底　※無指定的情況下，紙藤皆是對摺進行編結。

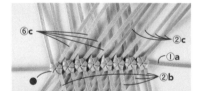

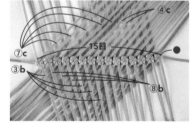

1 以①a與②b・c編織中央的1目。再以②b・c編結2目，以⑤b與②c編結1目，以⑤b與⑥c編結3目，以②b與⑥c編結1目。
※①a上方的摺疊長度為100cm，②b・c上方的摺疊長度為60cm。
≫參照P.28「花結基本技法」步驟**1**至**9**，與P.29「紙藤摺法」。

2 旋轉180°，以③b與④c編結2目，以③b與⑦c編結1目，以⑧b與⑦c編結3目，以③b與⑦c編結1目。
※③b・④c上方的摺疊長度為120cm。

74

● 製作袋身

第1段

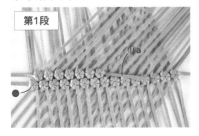

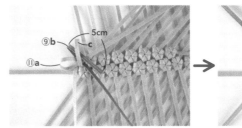

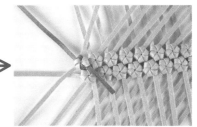

3 旋轉180°。將袋底延伸的紙藤當作b・c繩，以⑪a由長邊中央編至邊端前為止。
※⑪a上方摺疊長度等同前段4目份。
≫參照P.35「花結基本籃」步驟11至21，與P.29「紙藤摺法」。

4 ⑨b增目紙藤上方的摺疊長度為5cm，以摺線處作為b繩，編結1目。

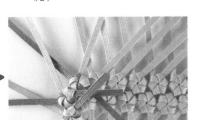

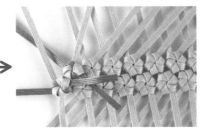

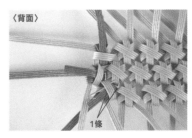

5 ⑨b增目紙藤上方的摺疊長度為5cm，置於步驟**4**旁，以摺線處作為b繩，編結1目（以①a為c繩）。

6 於5cm的位置來摺疊⑨b增目紙藤的上側，並於步驟**5**的旁邊當作b繩，編結1目。

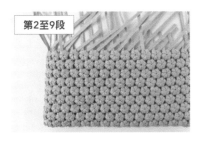

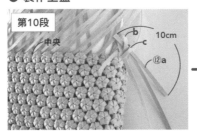

7 編至對面側的邊端，依步驟**4**至**6**以⑩b進行編結。編至起編處的3目前，再以P.36步驟**17**至**21**的相同方式進行編結。

8 增目紙藤的短繩端皆穿至背面，分別通過1條。編織第2段時，一併包裹至編結內。

● 製作上蓋

第2至9段

第10段

9 第2至第9段分別以⑪a編結。
※⑪a上方摺疊長度等同前段4目份。
※依P.25「錯開袋身的起編處」的訣竅進行編結。

10 以⑫a編結17目。
※⑫a上方的摺疊長度為10cm。

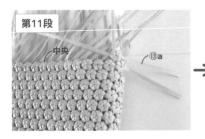

11 以⑬a編結16目。
※⑬a上方的摺疊長度為10cm。

12 以⑫a與⑮b編結1目。
※⑫a上方的摺疊長度為10cm，⑮b上方的摺疊長度為8cm。

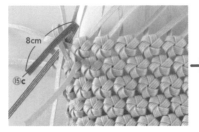
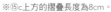

13 接續編織15目，最後再以⑮c編結1目。
※⑮c上方的摺疊長度為8cm。

● 袋口的收邊處理

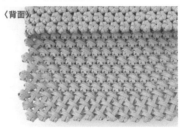

● 組裝鈕釦

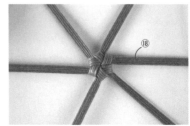

14 第13・15・17段分別以⑬a編結16目。依步驟**12・13**的作法，第14段以⑫a與⑯b・c編結17目，第16段以⑫a與⑰b・c編結17目，第18段以⑭a編結15目。
※⑬⑫⑭a上方為10cm，⑯⑰b・c為8cm。

15 將袋口編結多餘的紙藤依P.37步驟**23**至**25**的作法處理。

16 3條⑱鈕釦用繩對摺，編織中央的1目。

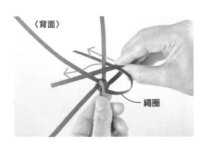

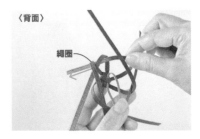

17 翻至背面，將⑲鈕釦接繩穿過中央的1條。

18 6條⑱分別逆時針向左彎摺，穿過左1前方，再穿至左2後方，卡住紙藤。

19 最後1條則通過最初形成的繩圈中。

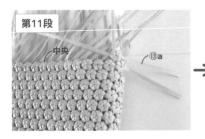

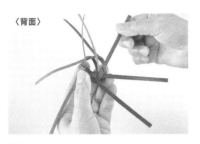

〈背面〉

20 力道平均的收緊紙藤，縮小空隙作成花形。

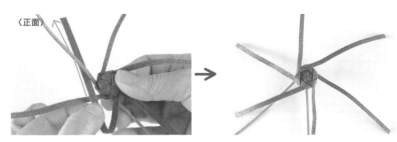

〈正面〉

21 翻至正面，再次收緊紙藤，消除空隙。6條紙藤分別順時針如圖示彎摺，穿過1條前方，再穿至1條後方。同步驟**19**。

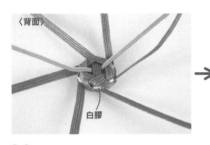

〈背面〉

白膠

22 翻至背面，所有紙藤之間塗上白膠，收緊黏合。裁剪多餘部分。

〈正面〉

23 將⑲鈕釦接繩穿過上蓋。

中央

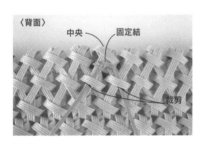

〈背面〉

中央　固定結

裁剪

24 在上蓋的背面作固定結。將繩端通過1條紙藤，塗上白膠後裁剪多餘部份。

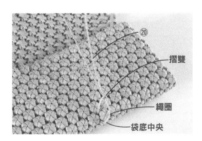

⑳

摺雙

繩圈

袋底中央

25 將⑳固定繩對摺，摺雙處挑1段編結，穿入背面再穿出至正面。將繩端穿入形成的繩圈中。

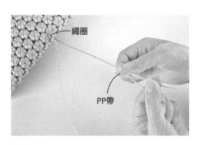

繩圈

PP帶

26 ⑳固定繩從兩端開始分割成1股寬，至主體邊緣為止（變成4條）。

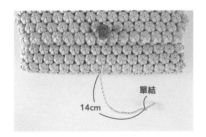

單結

14cm

27 以圓編將⑳固定繩編成14cm長，最後將4條繩端一起作單結。

≫參照P.73「圓編」。

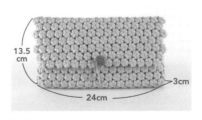

13.5 cm

3cm

24cm

28 完成。只要將固定繩繞鈕釦，再掛於紙藤上，即可確實固定。

寵物攜行包 photo：P.20

◎ 材料

紙藤帶30m卷（K1502-30／咖啡歐蕾）…3卷・
10m卷（K1502-10）…1卷
紙藤帶30m卷（K1700-30／白色）…1卷
彈性圓繩（白色）…15cm4條

◎ 紙藤寬度＆條數　※①至⑰為編結用紙藤。

※①至⑰、㉔至㉙為編結用紙藤。

主體

①a ················ 6股寬 344cm 1條
②a ················ 6股寬 336cm 2條
③a ················ 6股寬 264cm 2條
④a ················ 6股寬 256cm 2條
⑤b ················ 6股寬 248cm 7條
⑥c ················ 6股寬 248cm 9條
⑦b ················ 6股寬 280cm 2條
⑧b・c ············ 6股寬 272cm 各2條
⑨b・c ············ 6股寬 264cm 各2條
⑩b・c ············ 6股寬 256cm 各2條
⑪a ················ 6股寬 352cm 8條
⑫b增目紙藤 ···6股寬 80cm 2條
⑬b增目紙藤 ···6股寬 112cm 4條
⑭a ················ 6股寬 152cm 2條
⑮a ················ 6股寬 144cm 2條

⑯a ················ 6股寬 136cm 2條
⑰a ················ 6股寬 128cm 2條
⑱鈕釦用繩 ·········· 4股寬 30cm 6條
⑲鈕釦接繩 ·········· 2股寬 30cm 2條
⑳邊緣飾繩 ·········· 6股寬 600cm 2條（白色）
㉑提把內繩 ·········· 6股寬 136cm 2條（白色）
㉒提把外繩 ·········· 6股寬 137cm 2條（白色）
㉓捲繩 ················ 2股寬 600cm 2條（白色）

上蓋

㉔a ················ 6股寬 104cm 6條
㉕a ················ 6股寬 96cm 8條
㉖b・c ············ 6股寬 72cm 各14條
㉗b・c ············ 6股寬 64cm 各4條
㉘b・c ············ 6股寬 48cm 各4條
㉙b・c ············ 6股寬 32cm 各4條
㉚上蓋接繩 ·········· 3股寬 30cm 4條

◎ 裁剪圖　餘份＝▨

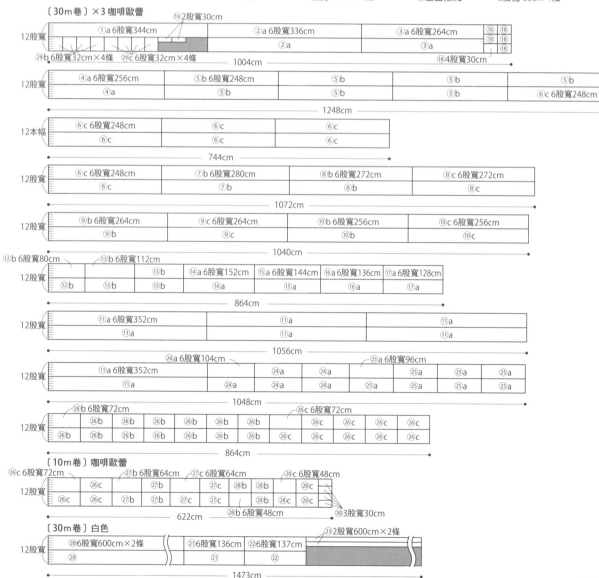

◎ **作法** ※為了更淺顯易懂，部分紙藤改以其他顏色進行示範。

● **裁剪・分割紙藤帶**

參照「裁剪圖」將紙藤帶裁剪、分割成指定的長寬。
≫參照P.24「紙藤帶的裁剪・分割」。

● **製作袋底** ※無指定的情況下，紙藤皆是對摺進行編結。

第1段

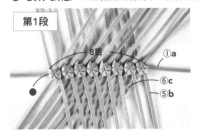

1 以①a與⑤b、⑥c編織中央的1目，再繼續編結7目。
※第2目之後的紙藤與摺法請參照右表。
≫參照P.28「花結基本技法」步驟**1**至**9**。

	紙藤	摺法
第2目	⑤b・⑥c	b繩下方長於前一結目的b繩8cm，c繩上方則高於前一結目的c繩8cm。
第3目	〃	〃
第4目	〃	上側皆對齊前一結目的b・c繩長度。
第5目	⑦b・⑥c	〃
第6目	⑧b・c	b繩下方對齊前一結目的b繩長度，c繩上方則長於前一結目的c繩24cm。
第7目	⑨b・c	b繩下方對齊前一結目的b繩長度，c繩上方則短於前一結目的c繩8cm。
第8目	⑩b・c	b繩下方對齊前一結目的b繩長度，c繩上方則短於前一結目的c繩8cm。

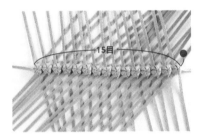

2 旋轉180°，依步驟**1**的第2至8目進行編結。完成第1段。

第2至7段

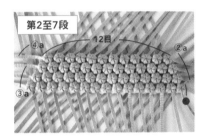

3 第2段以②a編結14目，第3段以③a編結13目，第4段以④a編結12目。
※②a・④a上方對齊前段的a繩長度後摺疊。③a上方則短於前段a繩32cm。
≫參照P.28「花結基本技法」步驟**10**至**12**。

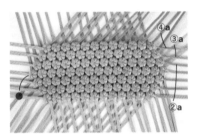

4 旋轉180°，第5段以②a編結14目，第6段以③a編結13目，第7段以④a編結12目。完成袋底。
※②a・④a上方對齊前段的a繩長度後摺疊。③a上方則短於前段32cm。

● **製作袋身**

第1段

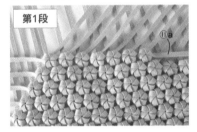

5 以⑪a由長邊中央開始進行編結，編至轉角前。
※⑪a上方摺疊長度等同前段4目份。
≫參照P.35「花結基本籃」步驟**11**至**21**，與P.29「紙藤摺法」。

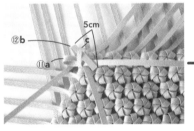

6 ⑫b增目紙藤上方的摺疊長度為5cm，以摺線處作為b繩，編結1目。其餘5處轉角同樣是一邊添加⑫⑬b增目紙藤，一邊編結一圈。
※⑫⑬b參照下圖紙藤位置進行編結。

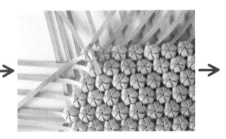

※繩端作法同P.75步驟**8**

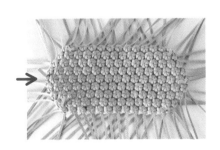

增目紙藤位置

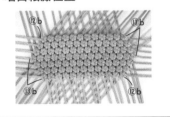

第2至8段

7 第2至第8段分別以⑪a編結。
※⑪a上方摺疊長度等同前段4目份。
※依P.27「錯開袋身的起編處」的訣竅進行編結。

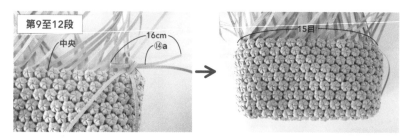

第9至12段

中央　16cm　⑭a

15目

中央　12目

8 第9段是以⑭a編結15目。
※⑭a上方的摺疊長度為16cm。

9 第10段以⑮a編結14目，第11段
以⑯a編結13目，第12段以⑰a
編結12目。另一側以相同方式
編結第9至第12段。
※⑮⑯⑰a上方的摺疊長度為16cm。

● **袋口的收邊處理**

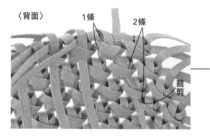

〈背面〉　1條　2條

裁剪

上緣4處轉角的紙藤

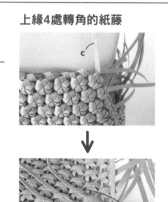

c

3條

10 △是以b繩纏繞c繩，♥是以c繩
纏繞a繩，♡是以a繩纏繞b繩，
如圖示纏繞2圈（△・♥・♡參
照步驟**12**）。

11 接著穿入背面的1條。反摺之
後，往下穿入2條紙藤，裁剪多
餘部分。沿籃口1圈進行收邊處
理。

c繩（右角）與b繩（左角）
穿入背面的3條紙藤，裁剪
多餘部分。

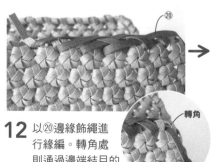

⑳

轉角

12 以⑳邊緣飾繩進
行緣編。轉角處
則通過邊端結目的
b繩與c繩之間。

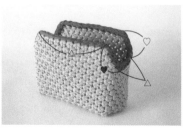

⑳

♥

△

≫緣編參照P.60步驟**26**至**29**與**32**至**37**。

● **組裝提把**

68cm

★

10cm

☆

㉑

13 如圖示在兩處摺疊㉑提把內繩。

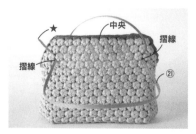

★　中央　摺線

摺線　㉑

14 兩端由正面穿入，挑1段再穿出。

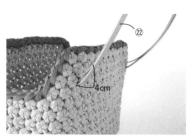

㉒

4cm

15 摺線兩端預留4cm，塗上白膠黏
貼㉒。依P.33「格紋提籃」步驟
30至**36**的作法黏貼㉒提把外
繩，並且以㉓捲繩纏繞至邊端
3.5cm處。
※㉒提把外繩的繩端摺疊10cm。

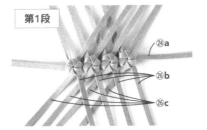

● 製作上蓋

第1段

㉔a
㉖b
㉖c

16 以㉔a與㉖b‧c編織中央的1目。再以㉖b‧c編結3目。

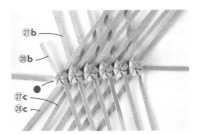

㉗b
㉘b
㉗c
㉘c

17 以㉗b‧c編結1目，以㉘b‧c編結1目。

※㉗b與㉘b上方對齊前一結目的b繩長度後摺疊，㉗c上方摺疊長度短於前一結目的c繩16cm。

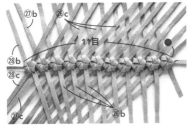

㉗b
㉖c
㉘b
㉘c
㉗c
㉖b
11目

18 旋轉180°，以㉖b‧c編結3目，再依步驟**17**編結2目。完成第1段。

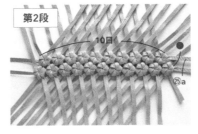

第2段
10目
㉕a

19 以㉕a編結10目。

※㉕a上方對齊前段的a繩長度後摺疊。

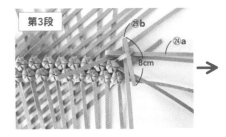

第3段
㉙b
㉔a
8cm

20 以㉔a與㉙b編結1目。

※㉔a上方對齊前段的a繩長度後摺疊；㉙b上方的摺疊長度為8cm。

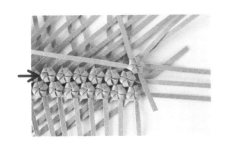

21 *(步驟圖)*

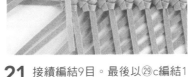

㉔a
㉙c
8cm

21 接續編結9目。最後以㉙c編結1目。

※㉙c上方的摺疊長度為8cm。

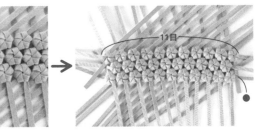

11目

(步驟圖)

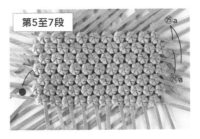

第4段
10目
㉕a

22 以㉕a編結10目。

※㉕a上方對齊前段的a繩長度後摺疊。

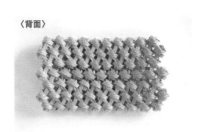

第5至7段
㉕a
㉔a

23 旋轉180°，第5段以㉕a編結10目。第6段依步驟**20‧21**的作法，以㉔a與㉙b，最後以㉙c編結11目。第7段以㉕a編結10目。

〈背面〉

24 將籃口上緣的紙藤穿入背面的3條紙藤內（4個轉角為2條），裁剪多餘部分。再製作另一片上蓋。

≫參照P.37「花結基本籃」步驟**24‧25**。

25 以3條⑱鈕釦用繩製作鈕釦，完成後穿入⑲鈕釦接繩。共製作2顆。
≫鈕釦作法參照P.76「花朵手拿包」步驟**16**16至**22**。

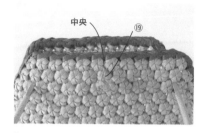

26 將⑲鈕釦接繩穿過主體。

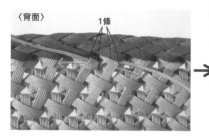

27 分別穿入背面的1條緣側紙藤，作固定結。預留1cm長之後裁剪，在結目塗上白膠。另一側亦組裝上鈕釦。

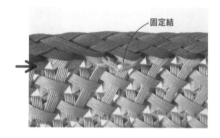

28 在4條㉚上蓋接繩作記號。

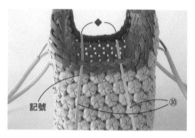

29 在主體側幅上緣穿過2條㉚上蓋接繩。

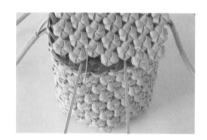

30 蓋上上蓋，將穿入主體的紙藤穿入。

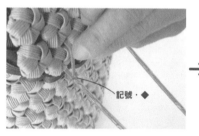

31 塗上白膠，記號與繩端（◆）對齊之後黏合，作成3層的橢圓形。另一側以相同作法安裝上蓋。

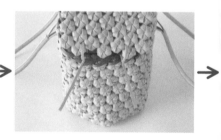

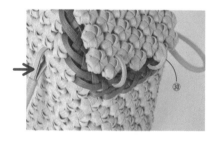

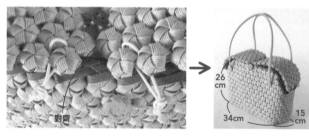

32 對齊上蓋，分別在兩片上蓋穿入彈性繩，各自打單結。另一側也以相同方式加上釦繩。完成！

圓潤滾邊籃 photo：P.22

◎ 材料

紙藤帶30m卷（No.18／藍色）…2卷

◎ 紙藤寬度＆條數 ※①至⑪為編結用紙藤。

①a	6股寬	286cm	1條
②a	6股寬	278cm	2條
③a	6股寬	270cm	2條
④b・c	6股寬	238cm	各7條
⑤b・c	6股寬	230cm	各2條
⑥b・c	6股寬	222cm	各2條
⑦b增目紙藤	6股寬	105cm	6條

⑧a	6股寬	248cm	7條
⑨a	6股寬	112cm	2條
⑩a	6股寬	104cm	2條
⑪a	6股寬	75cm	2條
⑫邊緣繞繩	6股寬	420cm	1條
⑬提把內繩	6股寬	60cm	2條
⑭提把外繩	6股寬	61cm	2條
⑮捲繩	2股寬	298cm	2條

◎ 裁剪圖　餘份＝▨

〔30m卷〕×2 藍色

| 12股寬 | ①a 6股寬286cm | ②a 6股寬278cm | ③a 6股寬270cm | ④b 6股寬238cm |
| | ⑧a 6股寬248cm | ②a | ③a | ④b |

1072cm

| 12股寬 | ④b 6股寬238cm | ④b | ④b | ④c | ④c |
| | ④b | ④b | ④c 6股寬238cm | ④c | ④c |

1190cm

| 12股寬 | ⑦b 6股寬105cm | ⑦b | ⑦b | ⑩a 6股寬104cm | ⑪a 6股寬75cm | ⑬6股寬60cm |
| | ⑦b | ⑦b | ⑦b | ⑨a | ⑩a | ⑪a | ⑬ |

⑨a 6股寬112cm

666cm

| 12股寬 | ④c 6股寬238cm | ⑤b 6股寬230cm | ⑤c 6股寬230cm | ⑥b 6股寬222cm | ⑥c 6股寬222cm |
| | ④c | ⑤b | ⑤c | ⑥b | ⑥c |

1142cm

| 12股寬 | ⑧a 6股寬248cm | ⑧a | ⑧a | ⑫6股寬420cm |
| | ⑧a | ⑧a | ⑧a | |

⑭6股寬61cm　⑮2股寬298cm

1164cm

◎ 作法 ※為了更淺顯易懂，部分紙藤改以其他顏色進行示範。

● 裁剪・分割紙藤帶

參照「裁剪圖」將紙藤帶裁剪、分割成指定的長寬。

≫參照P.24「紙藤帶的裁剪・分割」。

● 製作袋底至袋身 ※無指定的情況下，紙藤皆是對摺進行編結。

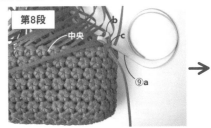

第8段
中央

1 依P.34「花結基本籃」步驟**1**至**22**編織至袋身第7段。

2 第8段以⑨a編結11目。
※⑨a上方摺疊長度等同前段4目份。

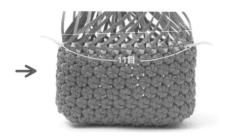

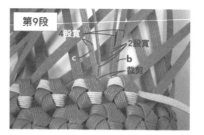

3 第9段以⑩a編結10目，但起編與止編的b・c繩內側線段請分割成2股寬。裁剪2股寬的紙藤（＝內側的紙藤）。

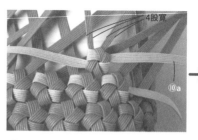

4 兩端以剩餘的4股寬b・c繩編結1目（兩端的2目會變小）。
※⑩a上方摺疊長度等同前段4目份。

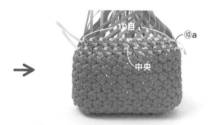

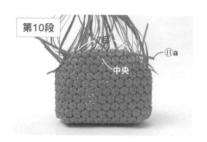

5 第10段以⑪a編結7目。另一側同樣以步驟**2**至**5**的方式編結。
※⑪a上方摺疊長度等同前段4目份。
※起編與止編則是依步驟**3**・**4**分割b・c繩，進行裁剪與編結。

● 袋口的收邊處理

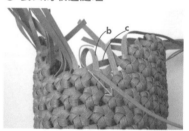

6 由側幅中央開始收邊。以b繩纏繞c繩。

7 接著穿入背面的1條。

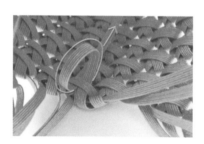

8 反摺之後，再次通過步驟**7**的紙藤。

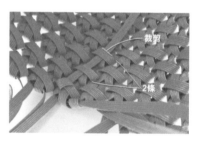

9 穿入下方的2條後，裁斷。

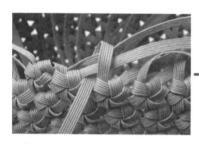

10 參照右側的「纏繞用繩」，依步驟**6**至**9**進行袋口一圈的收邊。被纏繞的紙藤分作1或2條，形成3條以上時，可以暫且跳過不纏繞最內側的紙藤。

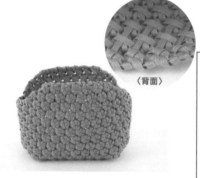

收邊完成的模樣。處理所有編結的收邊，裁剪多餘部分。

纏繞用繩

A／在b或c繩上纏繞a繩（c繩僅限1處。重疊c・b繩）。
B／在c繩上纏繞b繩。
C／在a繩上纏繞c繩或b繩（b繩僅限1處。重疊b・c繩）。

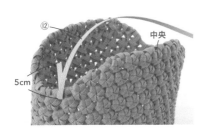

11 ⑫飾邊用繩一端於5cm處摺疊，穿入背面。

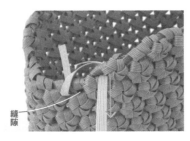

12 另一側的繩端往前跳過1個縫隙，由背面往正面穿出。

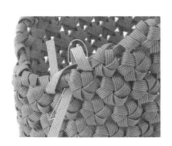

13 往回穿入步驟**12**跳過的縫隙，同樣由背面往正面穿出。

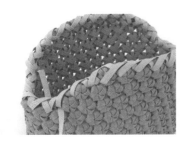

14 重複步驟**12．13**，纏繞1圈。步驟**11**預留的繩端往正面穿出。

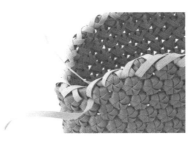

15 最後，往前跳過1個縫隙，由背面往正面穿出。

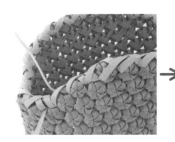

16 返回旁邊的縫隙，同樣由背面往正面穿出。將步驟**14**已穿至正面的繩端預留1cm，裁剪並塗上白膠。

● 組裝提把

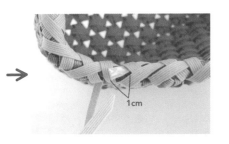

17 重疊另一繩端，穿入邊緣一條紙藤內側，裁剪多餘部分。

〈背面〉

18 依P.33「格紋提籃」步驟**27**至**34**進行作業，但步驟**29**兩端改為預留3cm，塗上白膠。

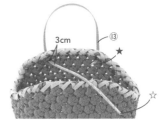

19 ⑮捲繩纏繞至緣編時，穿入⑬提把內繩連接處的繩圈中，僅纏繞看得見的正面部分（背面不必纏繞）。

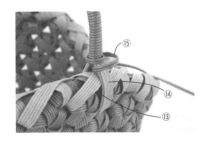

20 在⑮捲繩的背面塗上白膠，收緊之後沿提把邊緣進行裁剪。

21 餘下半邊提把以相同方式作業；另一側提把作法同步驟**18**至**21**。

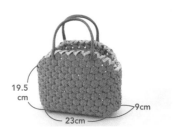

迷你籃A・B・C photo：P.23

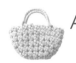

A

◎ 材料
紙藤帶（No.34／杏黃色）… 178cm

◎ 裁剪圖　　餘份 =

[178cm] 杏仁黃

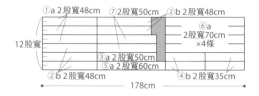

◎ 紙藤寬度＆條數　　※①至⑥為編結用紙藤

①a·················· 2股寬 48cm 3條	⑤a·················· 2股寬 60cm 1條
②b·················· 2股寬 48cm 5條	⑥b·················· 2股寬 70cm 4條
③a·················· 2股寬 50cm 1條	⑦a·················· 2股寬 50cm 2條
④b增目紙藤…… 2股寬 35cm 4條	

◎ 完成尺寸
底寬3cm×高4cm×側幅2.5cm（不含提把）

◎ 作法　　※參照P.41「迷你馬歇爾包」的步驟1至10進行。紙藤摺法請參照P.27。

1　參照「裁剪圖」將紙藤帶裁剪、分割成指定的長寬。
2　製作袋底。第1段以①a與②b編織中央的1目，再以②b編結2目。旋轉180°，以②b編結2目（第1段為5目）。第2段以①a編結5目。旋轉180°，第3段以①a編結5目。
　　※第1段的紙藤對摺，第2、3段的①a上方一律對齊前段a繩長度後摺疊。
3　製作袋身。第1段③a上方摺疊長度等同前段4目份，編結1圈。依相同方式以⑤a編結，第2段加入④b增目紙藤，第3至6段以⑥a編結。
　　※④b增目紙藤對摺。⑤⑥a上方摺疊長度等同前段4目份。
4　噴灑水霧，整理形狀，乾燥之後，修剪袋口上緣的紙藤（a）。
5　⑦提把用繩一端摺疊7cm（b）。兩端由正面穿入背面（c）。
6　將紙藤調整成☆至★為相同長度（d）。
7　將2條黏合。
8　多餘的紙藤由邊端緊密無間隙的往另一邊纏繞（e）。
9　纏繞結束時，穿入提把連接處的繩圈中，於內側塗上白膠，收緊之後沿提把邊緣裁剪（f）。
10 以步驟5至9的相同方式製作另一條提把。

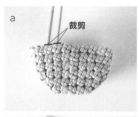 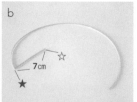
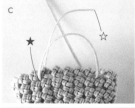 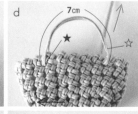
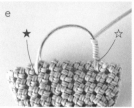 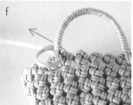

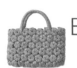

B

◎ 材料
紙藤帶（No.33／胡桃色）… 334cm

◎ 紙藤寬度＆條數　　※①至⑥為編結用紙藤

①a··········2股寬74cm 1條	⑤a·················· 2股寬 84cm 6條
②a··········2股寬70cm 2條	⑥b增目紙藤…… 2股寬 28cm 6條
③b・c··2股寬60cm 各5條	⑦提把用繩……2股寬 50cm 2條
④b・c··2股寬56cm 各2條	

◎ 完成尺寸
底寬7cm×高5cm×側幅3cm（不含提把）

◎ 裁剪圖　　餘份＝

[334cm] 胡桃色

③b 2股寬60cm ×5條	③c 2股寬60cm ×5條	⑤a 2股寬84cm ×6條	④c 2股寬56cm ④c	①a 2股寬74cm ②a 2股寬70cm ②a

12股寬

④b 2股寬56cm　　④b

334cm

⑥b 2股寬28cm　⑦2股寬50cm

◎ 作法　　※參照P.34「花結基本籃」步驟**1**至**22**進行。紙藤摺法參照P.29。

1 參照「裁剪圖」將紙藤帶裁剪、分割成指定的長寬。

2 製作袋底。第1段以①a與③b・c編織中央的1目，再以③b・c編結2目，以④b・c編結1目。旋轉180°，以③b・c編結2目，以④b・c編結1目（第1段為7目）。第2段以②a編結6目。旋轉180°，第3段以②a編結6目。
※④b上方為對齊前一結目的b繩長度摺疊；④c上方則短於前一結目的c繩4cm。其他第1段的紙藤皆為對摺。第2・3段的②a上方對齊前段的a繩長度後摺疊。

3 製作袋身。第1段⑤a上方摺疊長度等同前段4目份，加入⑥b增目紙藤編結1圈。第2至6段同樣以⑤a編結。
※⑥b增目紙藤上方的摺疊長度為5cm。

4 依作品A步驟**4**至**10**裁剪紙藤，接上⑦提把用繩。穿入位置參照圖示。

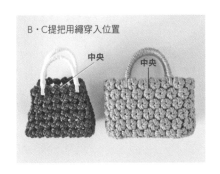

B・C提把用繩穿入位置

中央　　中央

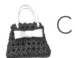
C

◎ 材料
紙藤帶（No.6／黑色）… 180cm
紙藤帶（No.2／白色）… 50cm

◎ 紙藤寬度＆條數　※①至③為編結用紙藤

①a ⋯⋯ 2股寬 60cm 4條（黑色）
②b ⋯⋯ 2股寬 50cm 8條（黑色）
③a ⋯⋯ 2股寬 70cm 6條（黑色）
④提把用繩 ⋯⋯⋯⋯ 2股寬 50cm 2條（白色）
⑤蝴蝶結 ⋯⋯⋯⋯⋯ 8股寬 8cm 1條（白色）
⑥蝴蝶結綁繩 ⋯⋯⋯ 6股寬 2.5cm 1條（白色）

◎ 完成尺寸
底寬5.5cm×高4cm×側幅3cm（不含提把）

◎ 裁剪圖　　餘份＝

[180cm] 黑色

①a 2股寬60cm	②b	③a 2股寬70cm ×6條
①a	②b	
①a	②b	
①a	②b	
	②b	
	②b	

12股寬

②b 2股寬50cm　180cm

[50cm] 白色

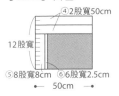

④2股寬50cm

12股寬

⑤8股寬8cm　⑥6股寬2.5cm

50cm

◎ 作法
※為了更淺顯易懂，部分紙藤改以其他顏色進行示範。
※參照P.30「格紋提籃」步驟**1**至**24**進行。紙藤摺法參照P.27。

1 參照「裁剪圖」將紙藤帶裁剪、分割成指定的長寬。

2 製作袋底。第1段以①a與②b編織中央的1目，再以②b編結4目。旋轉180°，以②b編結3目（第1段為8目）。第2・3段分別以①a編結8目。旋轉180°，第4段以①a編結8目。
※第1段的紙藤對摺，第2至4段的①a上方一律對齊前段a繩長度後摺疊。

3 製作袋身。第1段③a上方摺疊長度等同前段4目份，編結1圈。依相同方式，以③a編結第2至6段。

4 將側幅摺疊成V字形（參照P.44）。依作品A步驟**4**至**10**裁剪紙藤，接上④提把用繩，穿入位置參照圖示。

5 將⑤蝴蝶結（左右各4處斜向）裁剪（a）。

6 於中央對齊黏合（b）。

7 在中央纏繞⑥蝴蝶結綁繩，於背面黏貼固定（c），再黏於手袋主體上。

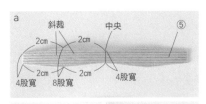

a

斜裁　　中央　　⑤
2cm　　2cm
2cm　　2cm
4股寬　8股寬　4股寬

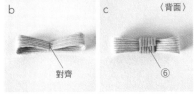

b　　　　c　〈背面〉

對齊　　　　⑥

古木明美

2000年開始以環保素材（紙繩・紙藤帶・打包帶等）創作作
品，目前主要配合書籍或雜誌進行作品提案，並於文化教室與
手作工坊擔任講師。獨樹一幟的可愛品味與淺顯易懂的作法，
深受大眾喜愛。亦持續創作許多利用仿皮編織帶或打包帶等新
穎素材的作品。著有《エコクラフトのおしゃれ編み地のかご
とバッグ》（河出書房新社）、《エコクラフトのバッグ＆暮
らしのかご》（日本VOUGE社）等。
http://park14.wakwak.com/~p-k/

Staff

書籍設計	渡部浩美
攝影	寺岡みゆき
造型設計	鈴木亞希子
步驟指導	古木明美
製圖	八文字則子
編輯協力	明地惠子
DTP製作	東京 COLOR PROCESS 株式會社
步驟拍攝製作協力	植松芳子、大久保千穗、直井真紀、中本雅子 古幡千夏、森晴美、山田成子
模特兒	平地レイ
編輯	代田泰子
服飾協力	株式會社 竺仙（P.5、14 浴衣） http://www.chikusen.co.jp/ atelier an one http://an-one.com/
攝影協力	AWABEES
素材協力	植田產業株式會社 http://www.kamiband.co.jp/ 兎屋（P.19、20） http://www.paper-band.jp/

【Fun手作】125

花結日和
手編紙藤提袋＆置物籃

作　　者／古木明美
譯　　者／彭小玲
發 行 人／詹慶和
總 編 輯／蔡麗玲
執行編輯／蔡毓玲
編　　輯／劉蕙寧・黃璟安・陳姿伶・李宛真・陳昕儀
執行美編／陳麗娜
美術編輯／周盈汝・韓欣恬
內頁排版／造極彩色印刷
出 版 者／雅書堂文化事業有限公司
發 行 者／雅書堂文化事業有限公司
郵政劃撥帳號／18225950
戶　　名／雅書堂文化事業有限公司
地　　址／新北市板橋區板新路206號3樓
電　　話／（02）8952-4078
傳　　真／（02）8952-4084
電子郵件／elegant.books@msa.hinet.net

2018年07月初版一刷　定價420元

KAMIBAND WO MUSUNDE TSUKURU ZUTTO MOCHITAI KAGO
(NV70406)
Copyright © AKEMI FURUKI／NIHON VOGUE-SHA 2017
All rights reserved.
Photographer: Miyuki Teraoka
Original Japanese edition published in Japan by Nihon Vogue Co., Ltd.
Traditional Chinese translation rights arranged with Nihon Vogue Co., Ltd.
through Keio Cultural Enterprise Co., Ltd.
Traditional Chinese edition copyright © 2018 by Elegant Books Cultural
Enterprise Co., Ltd.

經銷／易可數位行銷股份有限公司
地址／新北市新店區寶橋路235巷6弄3號5樓
電話／（02）8911-0825
傳真／（02）8911-0801

國家圖書館出版品預行編目資料

花結日和：手編紙藤提袋&置物籃 / 古木明美 著；彭小玲譯. -- 初版. -- 新北市：雅書堂文化， 2018.07
面；　公分. -- (Fun手作；125)
ISBN 978-986-302-440-8(平裝)
1.紙工藝術
972　　　　　　　　　　　　　107010365

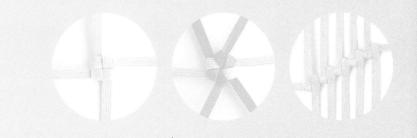

從零開始的藤籃輕手作

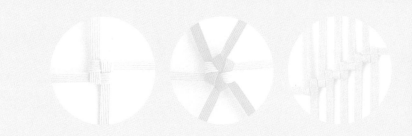

從零開始的藤籃輕手作